# O AMGYLCH CONWY
## Mewn Hen Luniau

---

# AROUND CONWY
## From Old Photographs

# O AMGLYCH CONWY
## Mewn Hen Luniau

# AROUND CONWY
## From Old Photographs

## MIKE HITCHES

AMBERLEY

First published by Alan Sutton Publishing Limited, 1994
This edition published 2009

Copyright © Mike Hitches, 2009

Amberley Publishing
Cirencester Road, Chalford,
Stroud, Gloucestershire, GL6 8PE

www.amberleybooks.com

British Library Cataloguing in Publication Data.
A catalogue record for this book is available from the British Library.

ISBN 978-1-84868-403-4

Typesetting and origination by Amberley Publishing
Printed in Great Britain

# *Cynnwy* • *Contents*

# RHAGYMADRODD

Ymestyn y dyffryn a ddarlunir yn y llyfr hwn o rimyn tir yr arfordir rhwng Cyffordd Llandudno a Llanfairfechan gan gynnwys Conwy a Penmaenmawr ac yna i fyny'r afon Gonwy gyda Llanrwst ar y naill lan a Betws-y-Coed ar y llall, ynghyd a nifer o bentrefi eraill o ddeutu'r afon.

Prif ddiwydiannau'r rhanbarth er y pedwaredd canrif ar bymtheg fu chwareli a thwristiaeth gan greu gwaith i boblogaeth gyfan.

Conwy yw'r dref hynaf ar yr arfordir, yn dyddio o'r canol oesoedd. Yma mae safle un o gestyll Iorwerth I a adeiliadwyd ganddo ymhlith llawer eraill mewn ymdrech i gadw rheolaith ary y brodorion Cymreig yng Ngogledd Cymru. Gelwir y rhai o enir o fewn muriau'r dref yn jacdoau, yn ymuneud yn fwy na thebyg a'r adar hynny a glwydant yno. Croesi'r aber yr Afon Gonwy gan dair o bontydd. Adeiladwyd y gyntaf gan Thomas Telford yn 1829, fel rhan o'r ffordd a redai ar hyd yr arfordir. Cludid pobl a nwyddau ar draws yr afon cyn hynny gan fferi ond wedi adeiladu'r bont grog yr oedd gwaith y cychwr a'r fferi yn ddianghenraid. Deil y bont i fod yn atyniad i ymwelwyr hyd heddiw. I'r dehau o'r bont grog y mae ceu bont i gludo'r rheilffordd dros yr afon a thrwy'r dref. Fe'i codwyd gan Robert Stephenson yn 1848 gyda'r gobaith y gellid adeiladu pont o'r fath i groesi'r Fenai. Wedi llwyddiant yr arbrofi codwyd Pont Britannia ar yr un patrwm i uno tir mawr Gogledd Cymru ac Ynys Mon. Codwyd y drydedd bont yn niwedd y 1950au i gymryd lle pont grog Telford a oresgyn porblemau trafnidiaeth a achorid gan fod y rheilffordd yn croesi'r briffordd yng Nghyfford Llandudno. Erbyn 1992 bydd y bont yma hefyd yn ddianghenraid pan gwblheir y twnnel o dan yr afon. Bydd y drafnidiaeth yn mynd trwy'r twnnel gan osgoi tref Conwy.

Y mae Cyffordd Llandudno i'r dwyrain agos o Gonwy, yn weddol newydd ac yn bennaf ddyledus am ei fodolaeth pan adeiladwyd gorsaf rheilffordd yno yn 1860. Cafodd y pentref ei enw oddiwrth enw'r orsaf. Bu cynnydd mawr yn nhyfiant i pentref wedi diwedd yr ail Ryfel Byd, gyda datblygiadau mewn adeiliadau a stadau newyddion ac nid y lleiaf o'r rhesymau am y cynnydd yw fod gan Gwmsni 'Hotpoint' gwneuthurwyr peiriannau golchi ac yn brif gyflogwyr y rhanbarth, eu ffatri yno.

Dechreuodd Penmaenmawr a Llanfairfechan, pentrefi cyfagos i'w gilydd a mynydd Penmaenmawr yn eu gwahanu, fel pentrefi chwarelyddol pan ddechreuwyd cloddio ithfaen yn nechreu 19 Canrif o'r pentir.

Yn wreiddiol cludid cerrig rhyddion o'r mynydd i lawr i lan y mor iw defnyddio fel balast i'r llongau. Profwyd fod y garreg hon yn ddefnyddiol iawn i wneud ffyrdd, a chafodd Denis Brundrit o Runcorn ynghyd a Philip Whiteway hawliau gan y llywodraeth i gloddio am gerrig ar ochr Llanfairfechan o Fynydd Penmaenmawr, a dechreuwyd cynyrchu. Cyflogid gweithwyr o'r ddau bentref ar gyfer y gwaith hwn. Ar yr ochr ddwyreiniol o'r mynydd yr oedd amryw o chwareli a pherchenogion yn bodoli. Ond gwnaed trefn ar bethau pan gymerodd teulu'r Darbishire, a ddaethant i Penmaenmawr yn y 1850 au drosodd. Datblygodd y cwmni hwn ddulliau i falu'r

wenithfaen i'w ddefnyddio i arwynebu ffyrdd ac fel balast ar y rheilffyrdd, cynnyrch a gynhyrchir hyd heddiw.

Roedd Penmaenmawr yn wybyddus i ymwelwyr ers diwedd y ddeunawfed canrif a hynny yn bennaf am yr anhawsteranu a wynebid gan deithwyr wrth geisio trafod y llwybrau garw ar y pentir ysgythrog hwn Ysgrifennwyd am y problemau hyn gan amryw o awduron nodedig. Mae Daniel Defoe yn engrhaifft dda o hynny.

Dygwyd poblogrwydd i'r ardal hefyd gan fynych ymweliadau W.E. Gladstone y Prifweinidog Rhyddfrydol enwog yn y 1850 au. Yn niwedd haf y digwyddai'r ymweliadau hyn gan nad oedd ond rhyw awr o daith o'i gartref yn Mhen ar lâg Sir Flint i Penmaen-mawr. Dyrchafai rinweddau'r ardal yn ei fynych areithiau hefyd. Cymerodd gwestiwyr lleol a phapurau newyddion fantais o hyn fel moddion i hysbysebu'r dref gan ei gwneud yn gyrchfan y cyfoethog a'r enwog a chawn yn eu plith Syr Edward Elgar a Charles Darwin. Hyd at ddiwedd y 19 Canrif yr oedd Penmaenmawr wedi tyfu'n dref ffasiynol iawn.

Daeth Llanfairfechan yn gyrchfan ynwelwyr yn bennaf symbyliad i ehangu'r dref i gwrdd ac anghenion mwy fwy y diwidiant twristiaeth. Bu i'r ddwy dref ddioddef dirywiad yn eu safleodd fel canolfannau twristiaid yng nghanol 1960au. Un o'r rhesymau ydoedd bygythiad y ceuid y ddwy orsaf rheilffordd yn ol cynlluniau Dr Beeching i adrefnu cyfundrefn y rheilffyrdd Prydeinig.

Bu'r cynnydd mewn moduron a pherchonogaeth moduron ar ol diwedd yr Ail Ryfel Byd yn dangos ei effaith hefyd pan gythaeddodd ei anterth yn natblygiad y Ffordd A55 yn yr wyth a'r naw degau gyda'r canlyniad yr osgoi'r Cyffordd Llandudno, Conwy, Penmaenmawr a Llanfairfechan gan y ffordd newydd a gwelir yn barod gryn newid yn y golygfeydd ar hyd yr arfordir.

I fyny'r wlad cawn Ddyffryn Conwy a'i bentrefi, ac er yr ymddengys y dyffryn yn weddol dawel y mae iddo ei ddiwydiannau hefyd. Dyma'r melinau gwlan yn bodoli yn Nhrefriw gan ddefnyddio gwlan o ffermydd defaid y cylch. Yn y ddyddiau a fu dwr a ddefnyddid i droi'r peiriannau.

Yn Nolgarrog mae diwydiant alwminiwm. Bu i fodolaeth y gwaith hwn yn achos trychineb gwir ddifrifol a ddigwyddodd i'r pentref hwn yn 1925. Torrodd argae llyn yr Eigiau yn y mynyddoedd uwchlaw Dolgarrog a gor lifodd y dwr a oedd i gynyrchu pwer trydan i'r gwaith islaw, yn afon enfawr i lawr y mynydd. Bu'r llifeiriant mor arthurol fel y bu bron i'r holl bentref gael ei olchi ymaith. Achoswyd colledion enfawr mewn marwolaethau dynion ac anifeiliaid a cholli cartrefi lawer. Mae'r dystiolaeth o'r nos honno i'w weld heddiw yn y meini mawrion gwasgaredig a adawyd ar lwybr y llif a'r cartrefi a gollwyd. Mae'r tai hyn yn cynyrchioli rhan belaeth o nifer tai'r pentref

Llanrwst yw prif dre marchnad y dyffryn a'r fynedfu i'r dref o ochr orllewinol yr afon Gonwy dros bont enwog iawn.

Dyna hefyd Betws-y-Coed a fu'n atyniad ers llawer o flynyddoedd i ymwelwyr a'u bryd a'r grwydro'r mynyddoedd. Ymysg y diddordebau a welir yn y pentref y mae pont haearn hardd a adeiladwyd yn ystod rhyfeloedd Napoleon, yn dwyn arysgrif ar ei bwa i goffhau digwyddiadu y cyfnod hwnnw, Ychydig o'r tu allan i'r dref mae Rheadr Ewynnol, atyniad mawr arall i lu o ymwelwyr a ddeuant i weld disgynfa'r dwr i lefel is yn y pentref islaw.

*Yn y casgliad hwn o ffotograffiau gobeithaf ddwyn yn ol ddyddiau y chwareli prysur a ddygai gymaint gorchwylion i'r boblogaeth leol hefyd prysurdeb y diwydiant ymwelwyr yn nhrefi glannau'r mor. Gobeithiaf ein hadgoffa o brydferthwch y dyffryn gyda'i bentrefi bach deniadol a brofodd yn gymaint atyniad i'r bobl leol ac ymwelwyr fel ei gilydd.*

*Yr oedd hamdden o'r pwys mwyaf i'r brodorion lleol, a oedd yn aml mewn gorchwylion caled a pheryglus. Diddorol yw canfod pa ddefnydd a wnai y cenedlaethau a fu o'u hamser rhydd, a pha mor wahanol oedd byw mewn cyfnod di-deledu a di-fidio sydd yn ein cadw yn garcharorion yn ein cartrefi.*

*Mae ddigon pleserus ar adegau i, geisio'n hiraethus adgoffa ein hunain o'r amseroedd pan oedd bywyd yn arafach a llai trafferthus nag yw heddiw. Gobeithiaf y bydd i'r llyfr ein hadgoffa a fyw bywyd gwahanol a bydd iddo ddwyn atgofion i hen ac ieuanc fel ei gilydd.*

# INTRODUCTION

The photographs in this book cover the coastal strip between Llandudno Junction and Llanfairfechan, including Conwy and Penmaenmawr, and the Conwy Valley to Llanrwst and Betws-y-Coed. Tourism and quarrying have been the main industries of the area since the nineteenth century, creating employment for the whole population.

Conwy is the oldest town on the coast, dating from medieval times, and is the site of one of the castles built all around North Wales by King Edward I in an attempt to keep the Welsh in their place. Those born inside the walls that surround the town are known as 'jackdaws', after the birds that have roosted there. Three bridges cross the estuary of the River Conwy at this point. The first was that built by Thomas Telford in 1829 as part of a road running along the coast. This bridge put the ferrymen, who were notorious for the way they treated passengers, out of business. This suspension bridge still stands and is a tourist attraction in its own right. On the inland side is the tubular railway bridge, built by Robert Stephenson to carry the railway through the town. Built in 1848, it was constructed to see if this type of structure could be used to cross the Menai Straits. Having proved successful, the Britannia Bridge, linking mainland North Wales with Anglesey, was built to the same design. The final bridge is a road bridge, built in the late 1950s to replace Telford's suspension bridge and to cure a bottleneck caused by a level crossing at Llandudno Junction. It will become obsolete when a tunnel takes traffic under the estuary by 1992.

Llandudno Junction, just east of Conwy, is relatively new and owes its existence to the development of the railway station of the same name, which was opened in 1860. The village has expanded since the last war, with much new housing development, not least because the area's largest employer, the washing machine manufacturers 'Hotpoint', has a factory at Llandudno Junction.

Penmaenmawr and Llanfairfechan, twin towns divided by the headland known as Penmaen-mawr, began as quarry towns when granite quarrying was started on the

headland in the early nineteenth century. Originally, loose stone from the mountain was taken to the coast for use as ship's ballast. This stone, however, proved to be useful for roadmaking and Denis Brundrit of Runcorn, along with Philip Whiteway, obtained rights from the Crown to quarry stone from the Llanfairfechan side of Penmaen-mawr mountain and produced shaped blocks, known as setts, for roads in Liverpool and its surrounding areas, using labour from both villages. The eastern side of Penmaen-mawr had several quarry owners until the Darbishire family, who had come to Penmaenmawr in the 1850s, took over. It was they who developed methods of crushing granite to produce road macadam and railway ballast, products that are still being produced today.

Penmaenmawr had been known to visitors since the late eighteenth century, not least because of difficulties associated with crossing the headland at this point. Many famous writers have mentioned this problem, including Daniel Defoe. William Gladstone, the famous Liberal Prime Minister, popularized Penmaenmawr through his visits to the town in the 1850s. He would visit in the late summer, the town being only about an hour's journey from his home in Hawarden, Flintshire, and extolled its virtues in many speeches. Local hoteliers and newspapers used his comments to advertise the town, and brought in the wealthy and famous, Charles Darwin and Sir Edward Elgar among them. Until the end of the nineteenth century, Penmaenmawr was a very fashionable town indeed.

Llanfairfechan became a tourist town largely as a result of the construction of the Chester and Holyhead Railway. A station was opened in 1860 which enabled the town to expand to cope with the increasing demands of the holiday trade. Both towns declined as tourist centres in the mid-1960s, not least because of threatened closure of both railway stations under Dr Beeching's plans for restructuring the British railway system. Increasing car ownership during the years following the Second World War also had its effects, and culminates in the development of the A55 Expressway in the 1980s and '90s which will, eventually, bypass Llandudno Junction, Conwy, Penmaenmawr and Llanfairfechan, having already changed the landscape along the coast.

Inland lies the Conwy Valley and its villages. Although the valley seems relatively quiet, it too has its industries. Woollen mills, using wool from local sheep farms, exist at Trefriw and once used water to drive their machinery. Dolgarrog has an aluminium works and its existence was the cause of a major disaster which befell Dolgarrog in 1925. A dam on the mountain above the village, built to provide electricity for the aluminium works, burst in the night. Water cascaded down and washed away virtually the whole village, causing several deaths and the loss of homes. Evidence of that night can still be seen: boulders litter the path that the water took on its way to the village, and prefabricated houses built to replace lost homes still form a major part of the housing stock at Dolgarrog.

Llanrwst, reached by a picturesque bridge over the river Conwy, is the main market town of the valley, and for many years Betws-y-Coed has been a magnet for tourists who wish to walk the mountains in the area. Landmarks include an iron bridge over the river, built at the time of the Napoleonic Wars, which bears an inscription along its span to commemorate these events. Swallow Falls, just a little outside Betws-y-Coed, also brought in admiring tourists.

In this collection of photographs I hope to recapture the days when the quarries were busy, providing employment for the local population, and seaside tourism made the coastal towns prosper. The beauty of the Conwy valley and its attractive little villages, which have proved a magnet to locals and tourists alike, will be evoked. Leisure was important to people whose work was sometimes hard and dangerous, and it is interesting to see what previous generations used to do with their free time, and just how different it was in the days before television kept us all indoors.

It is pleasant to indulge in a little nostalgia and to remember times when the world was slower and less pressurized than today, and I hope this book recalls a different way of life and inspires memories in young and old alike.

# RAHN UN • SECTION ONE

# Cyffordd Llandudno a Chonwy
# Llandudno Junction and Conwy

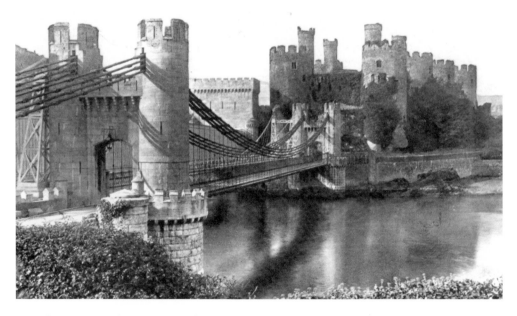

*Castell Conwy a Phont Grog Telford. Or tu ol y mae ceu-bont yn cludo rheilffordd Caer a Chaergybi dros yr afon Gonwy. Ar yr ochr dde i bont Telford codwyd pont goncrid newydd yn y 1960 i ysgafnhau pwysau'r traffig.*

Conwy castle and Thomas Telford's suspension bridge. Behind is the tubular bridge carrying the Chester and Holyhead Railway over the Conwy river. A flyover was built, to the right of the suspension bridge, in the 1960s, in an effort to ease traffic congestion.

*Mynydd Segwyn. Cyffordd Llandudno fel yr ymddanghosai yn nechreu'r Ugeinfed canrif, Cyn i adeiladu tai gymryd y tir drosodd.*

A view of Esguryn Mountain, Llandudno Junction as it appeared in the early twentieth century, before much of the land was taken up for housing development.

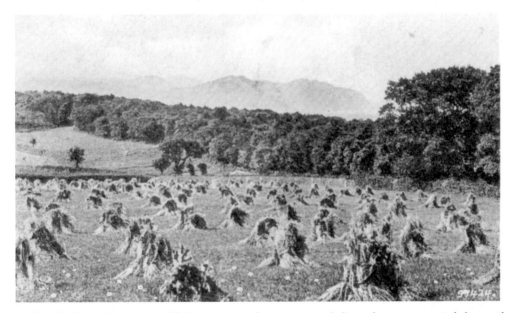

*Cyffordd Llandudno o Fynydd Esquryn, yn dangos mor wledig y fro yn yr ugeinfed canrif cynnar.*

Llandudno Junction from Esguryn Mountain, showing the rural nature of the area in the early twentieth century.

*Rhodfa Cariadon, Coed Marl, Cyffordd Llandudno ar droiad y canrif*
Lovers Walk, Marl Woods, Llandudno Junction at the turn of the century.

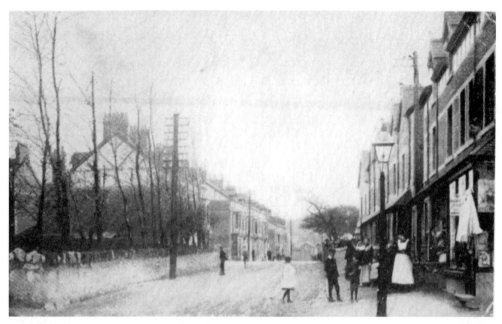

*Salisbury Terrace, Llandudno ar droiad y canrif.*
Salisbury Terrace, Llandudno Junction at the turn of the century.

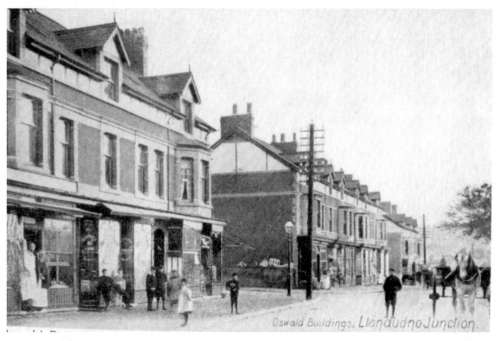

*Oswald Buildings, Cyffordd Llandudno ar droiad y canrif. Ar flaeu y darlun mae priffordd yr A55 ac o'r golwg i lawr y bryn mae ffatri Hotpolnt a adeiladwyd yn 1938.*
Oswald Buildings, Llandudno Junction at the turn of the century. The main A55 road is in the foreground and the Hotpoint factory, built in 1938, is situated out of sight down the hill.

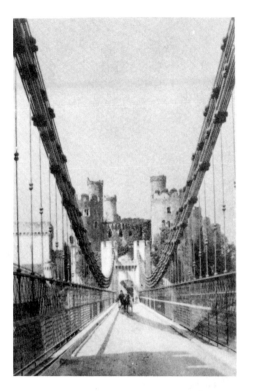

*Bwrdd Pont grog Telford yn niwedd y 19 canrif.*
*Yn ddiweddarach codwyd llwybr troed gyda*
*ochr y bont.*
Thomas Telford's suspension bndge deck in the
late nineteenth century. A footpath was later laid
on the bridge.

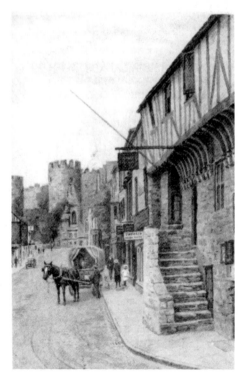

*Ty Aberconwy, Stryd y Castell, Conwy. Cyfrifir yr*
*adeilad hwn fel yr hynaf yng Nghymru.*
Aberconwy House, Castle Street, Conwy. This
building is reputed to be the oldest house in Wales.

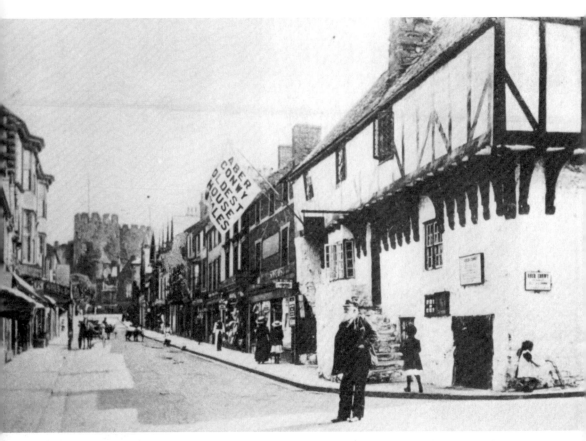

*Stryd y Castell, Conwy ym mlynyddoedd cynnar yr Uglinfed canrif. Ar y dde mae Ty Aberconwy a'r castell yn union ymlaen.*

Castle Street, Conwy during the early years of the twentieth century. On the right is Aberconwy House and the castle is directly ahead.

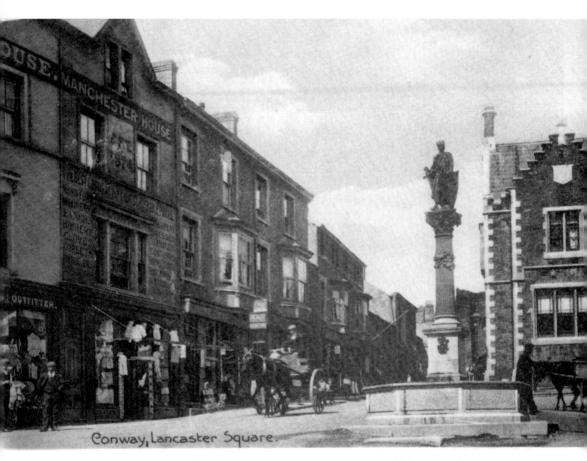

*Lancaster Square, Conwy. Llewelyn Fawr Tywysog Cymru yw'r ddelw, ac nid oes ond deng mlynedd er i'r enw 'Manchester House' beidio a bod.*
Lancaster Square, Conwy. The statue is of Prince Llewelyn, and the name 'Manchester House' only disappeared ten years ago.

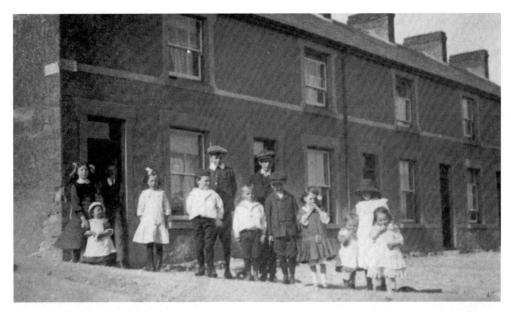

*Plant Machno Terrace, Conwy tua 1910. Y tri plentyn ar y chwith yw Mary Ellen, Ceinwyn, a 'Jennie' Williams.*

Children of Machno Terrace, Conwy, *c.* 1910. The three girls on the left of the picture are Mary Ellen, Ceinwen, and 'Jennie' Williams.

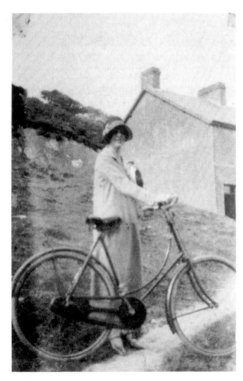

*Miss 'Jennie' Williams ar y llwybr yn arwain i Machno Terrace, Conwy, tua 1927.*

Miss 'Jennie' Williams on the pathway to Machno Terrace, Conwy, *c.* 1927.

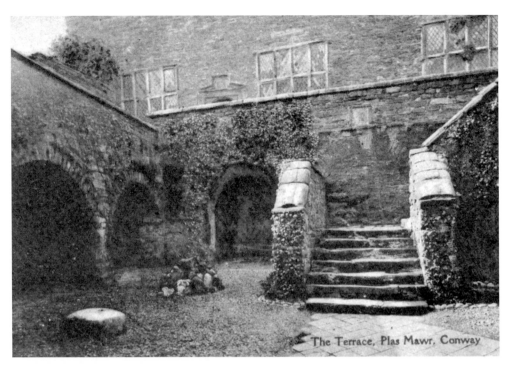

The Terrace, Plas Mawr, Conway

*Plas Mawr o'r cefn, fel yr edrychai ym mlynyddoedd olaf y 19fed Canrif.*
A rear view of Plas Mawr, High Street, Conwy as it appeared in the latter years of the nineteenth century.

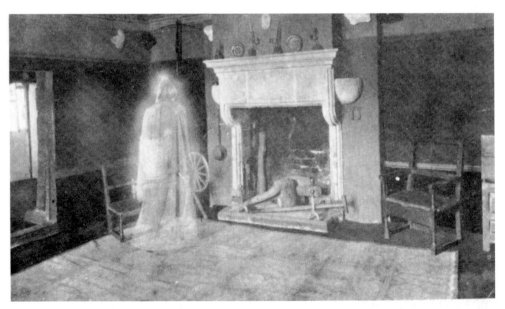

*Fe dybid fod ysbryd ym Mhlas Mawr. A'i hwn ydoedd tybed?*
Plas Mawr was reputed to be haunted. Is this the ghost?

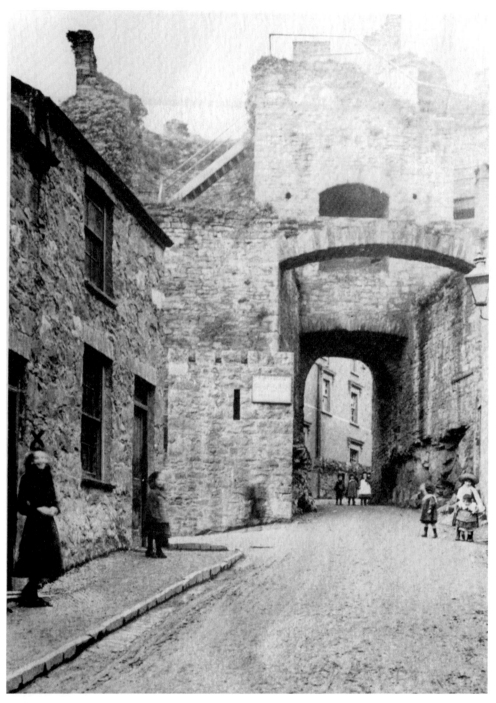

*Stryd Porth Uchaf, Conwy ar droiad y canrif Mae'r Hen Goleg iw weld o'r bron trwy porth.*
Upper Gate Street, Conwy at the turn of the century. The Old College is just visible through the arch.

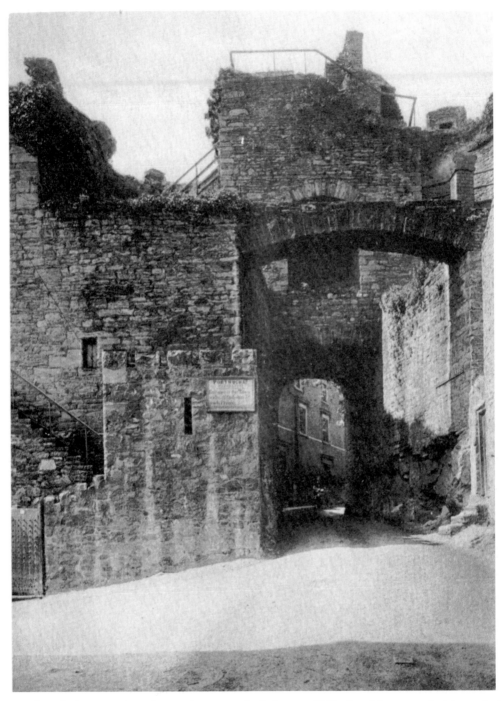

*Porth Uchaf, Upper Gate Street, Conwy ar droiad y canrif Mae'r grisiau ar y chwith yn rhoi mynediad i furiau dref.*

Porth Uchaf, Upper Gate Street, Conwy at the turn of the century. The steps on the left gave access to the town walls.

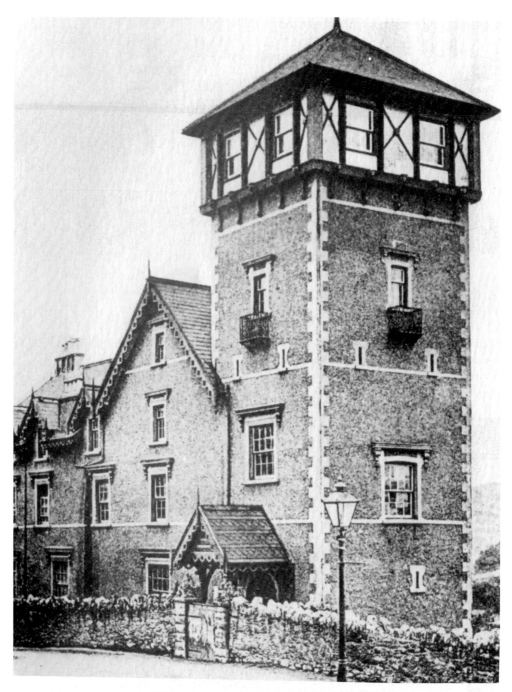

*Yr Hen Goleg, Conway ar ddiwedd y 19 canrif. Fe dynnwyd yr adeilad i lawr tua 1920 i wneud safle i Ysgoi Ganoi Newydd mae'r ysgol hon erbyn hyn yn Ysgol Gynradd Cadnant.*

The Old College, Conwy at the end of the nineteenth century. The building was demolished c. 1920 to make way for contruction of the new Central Secondary School which has now become Cadnant Primary School.

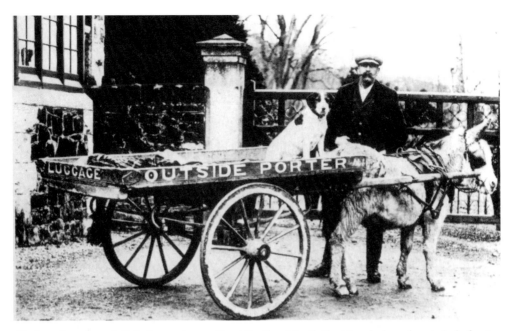

*Cludwr allanol, gyda'i drol a mul y tu allan i Bodlondeb. Cyflogid y cludwyr hyn i gludo bagiau a mwyddau o orsaf y rheilfford i westai ynyr ardal.*

An outside porter with his donkey and cart outside Bodlondeb. These porters would be hired to carry luggage from the railway station to hotels in the area.

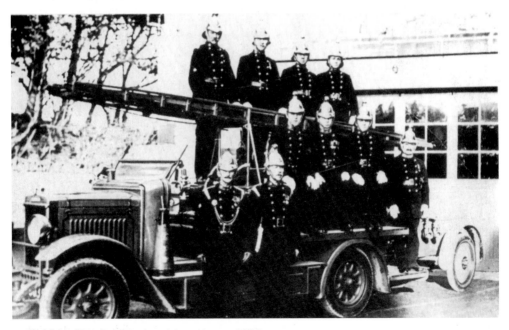

*Diffoddwyr Tan Conwy a'r peiriant tân tua 1925.*

Conwy firemen and fire engine *c.* 1925.

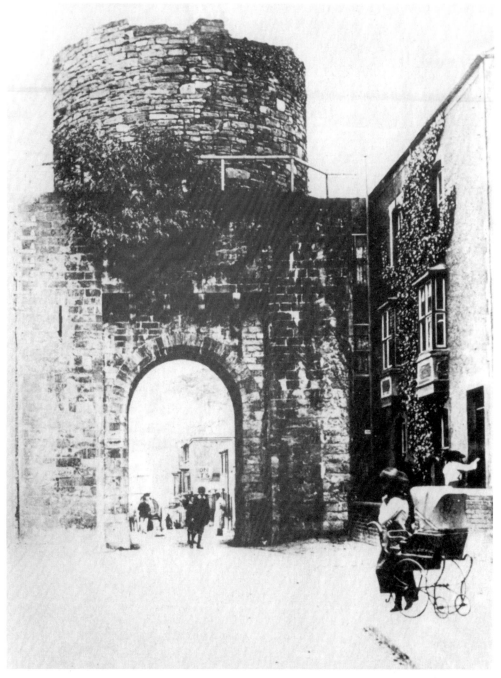

*Porth Ffordd Fangor o edrych tua Conwy. Cafodd y tai ar y dde eu tynnu i lawr yn y blynyddoedd diweddar.*

Bangor Road archway looking towards Conwy. The houses on the right were demolished in recent years.

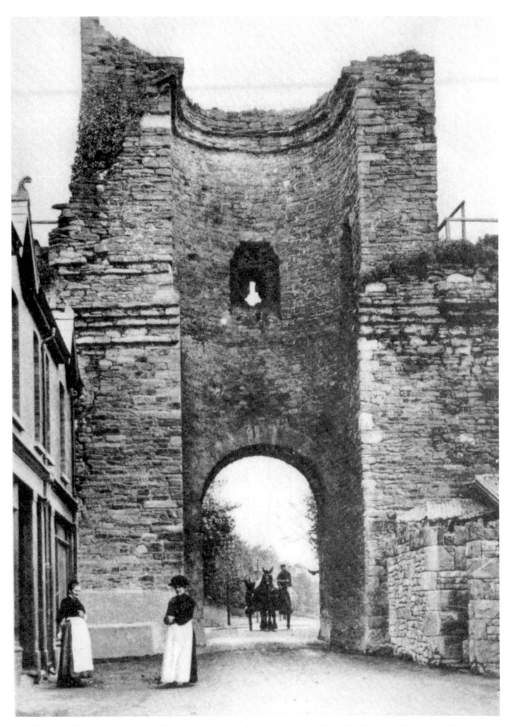

*Porth Ffordd Fangor Conwy fel ei gwelid o'r dref ym mlynyddoedd olaf y 19fed canrif.*
Bangor Road gateway as seen from the town in the last years of the nineteenth century.

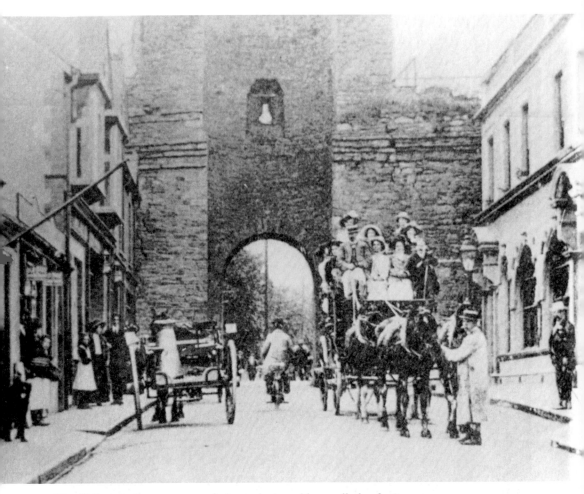

*Ffordd Fangor, Conwy yn wynebu'r porth. Ar y dde mae llythyrdy Conwy.*
Bangor Road, Conwy, looking toward the arch. On the right is Conwy post office.

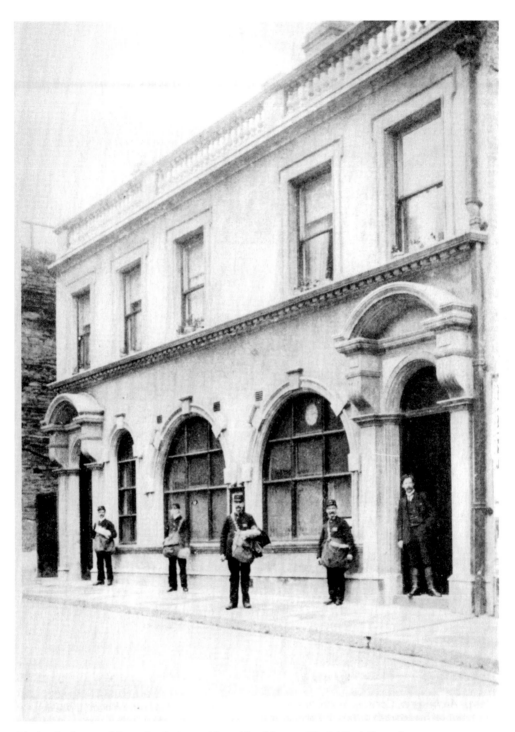

*Llythyrdy Conwy fel yr edrychai yn y blynyddoedd cyn y Rhyfel Byd Cyntaf.*
Conwy post office as it appeared in the years before the First World War.

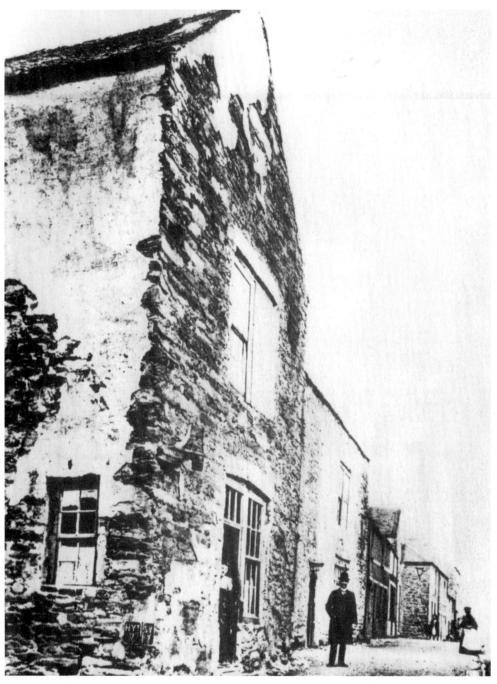

*Plas yr Archesgob, Conwy. Yr Archesgob John Williams a drigai yma Roedd y palas y tu ol i orsaf yr heddlu yn Chapel Street a mae'r mur cefn yn dal is sefyll.*

Archbishop's Palace, Conwy. The building was occupied by Archbishop John Williams and was situated behind the police station in Chapel Street. The back wall is still standing.

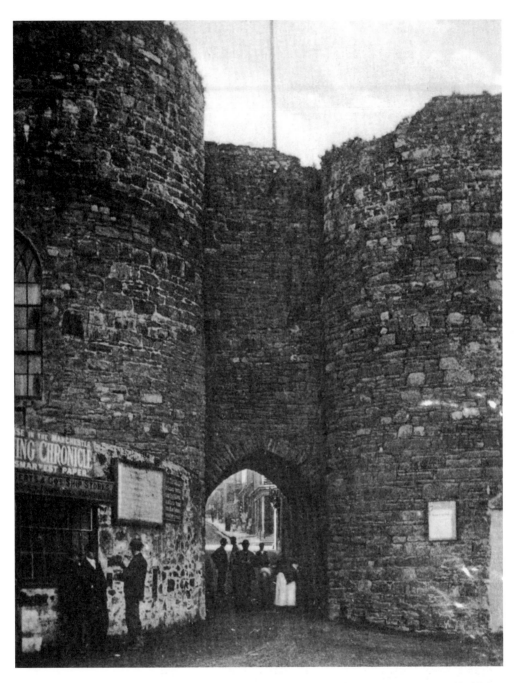

*Porth Isaf, Lower Gate Street, Conwy. Mae'r porth hwn yn arwain yn syth i'r cei. Lladd-dy i gigyddion fu'r twred ar y dde ar un adeg. A mae'r twred ar y chwith yn rhan o'r llyfrgell yn awr.*
Porth Isaf, Lower Gate Street, Conwy. This arch leads straight on to the quay. The turret on the right was once a slaughterhouse for Jones Butchers, and the one on the left is now part of Conwy library.

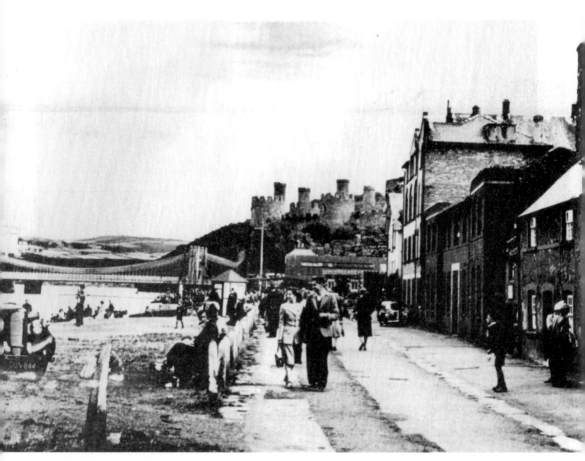

*Cei Conwy yn nechreu y 1950au. Gellir qweld y castell a'r pontydd, ac ar y cei ei hun swyddfeydd y* North Wales Weekly News. *Fe symudwyd y swyddfeydd hyn i Gyffordd Llandudno yn y 1960au.*

Conwy quay in the early 1950s. The castle and bridges can be seen and, on the quay itself, are the offices of the *North Wales Weekly News* who moved to new premises at Llandudno Junction in the 1960s.

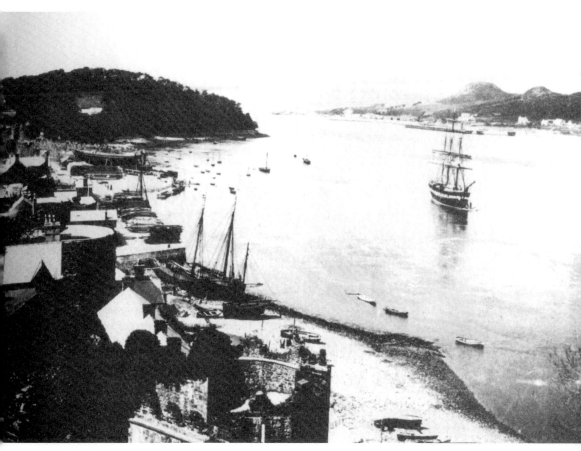

*Golygfa o afon Conwy a'r cei yn nyddiau llongau hwylliau. Y mae tystiolaeth yma o ffyniant y diwydiant adeiladu cychod, ac yr oedd Conwy yn enwog am hynny. I'r cefndir ar y chwith mae'r rhan a elwir Bodlondeb.*

A view of the Conwy river and quay in the days of sail. There is evidence of a thriving boat building industry, for which Conwy was well known.  In the left background is the area known as Bodlondeb.

Ar y cei yng Nghonwy mae'r ty lleiaf ym Mhrydain Fawr, Ar un adeg yr oedd yn gartref i wr chwe-troedfedd o doldra. Dymchwelwyd y ty ar y chwith rai bly-nyddoedd yn ol.
The smallest house in Great Britain is situated on Conwy quay. It was once occupied by a man over six feet tall. The house to the left was demolished some years ago.

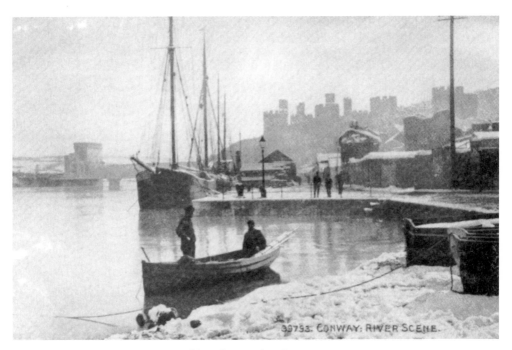

Golygfa aeafol ar gei Conwy yn nyddiau llongau hwyliau.
A winter scene at Conwy quay in the days of sail.

*Gwyr y cregyn gleision Conwy yn golchi eu hefla cyn eu gwerthu. Tynnwyd y llun hwn yn fwyaf tebyg tua 1948.*
The musselmen of Conwy washing their catch before sale. This picture was probably taken around 1948.

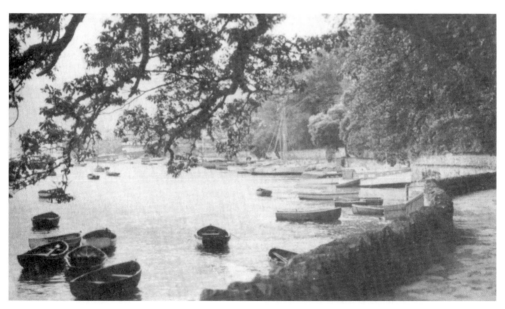

*Rhodfa Marine Conwy. Llwybr troed yn dilyn glan yr afon i gysylltu Conwy a Morfa Conwy.*
Marine Walk, Conwy. A footpath alongside the river estuary linking Conwy with Conwy Morfa.

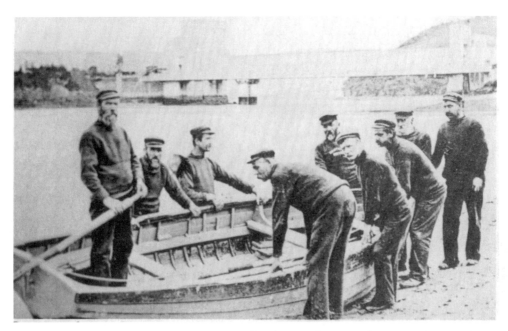

*Pysgotwyr Cregyn Gleision yn paratoi i rwyfo i fyny'r afon i gasglu cregyn i'w gwerthu yn hwyrach yn y dydd. Mr Owen yw'r dyn yr ail o'r chwith ar y lan.*

Mussel fishermen prepare to row up the River Conwy in order to collect mussels to sell later in the day. The man second from left on the shore is Mr Owen.

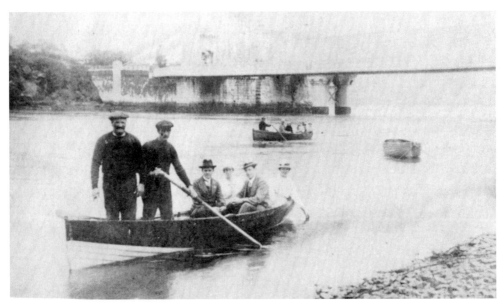

*Cychod pleser ar yr afon Gonwy. Gwnai'r pysgotwyr y cregyn gleision ddefnydd o'i cychod at y pwrpas hwn yn nyddiau gwneud arian tymor yr Haf.*

Pleasure boats on the Conwy river. Musselmen would often use their boats for such trade during the lucrative summer season.

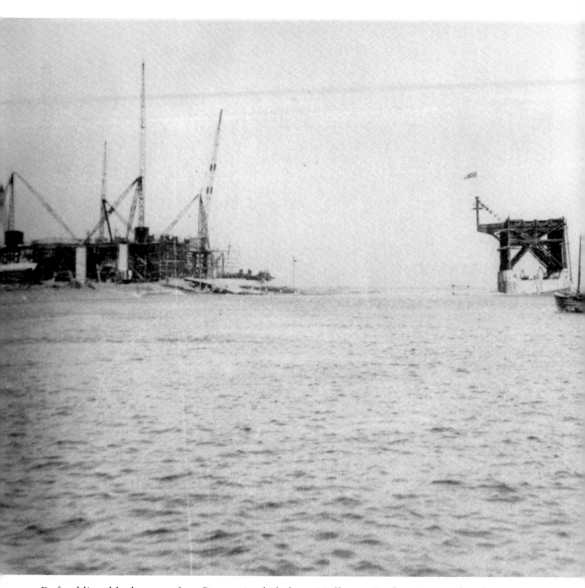

*Defnyddiwydd aber yr afon Conwy i adeiladu y Mulberry Harbours ar gyfir glanio yn Normandy yn 1944 cyfnod yr Ail Ryfel Byd. Fe welir eu hadeiliadu yn y darlun hwn.*

Conwy estuary was used for construction of Mulberry Harbours in connection with the D-Day landings of 1944. These are seen under construction in this view.

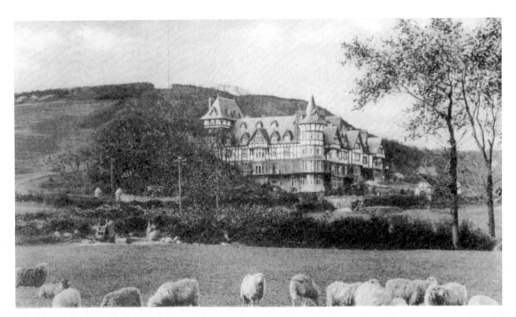

*Oakwood Park Hotel ar droiad y canrif. Cartref i Ysgol Rydal fu'r adeilad yn ystod yr Ail Ryfel Byd ac wedi hynny yn ysbyty i ddynion yn dioddef o nam meddyliol hyd nes yr agorwyd Ysbyty Bryn-y-Neuadd Llanfairfechan.*

Oakwood Park Hotel, Conwy, at the turn of the century. The building was occupied by Rydal School during World War Two, and became a male mental hospital until Bryn-y-Neuadd hospital, Llanfairfechan was opened.

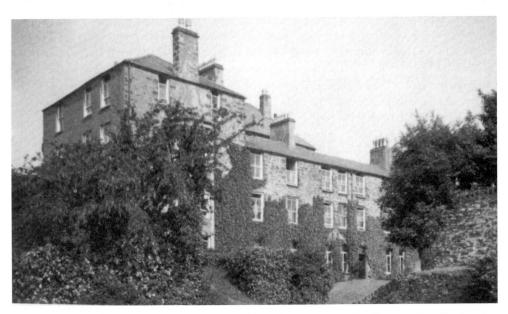

*Lark Hill Hotel, Conwy, a ddaeth yn ddiweddarach yn Gartref Gorffwys a Gwellhad o dan nawdd Confederasiwn Haearn a Dur.*

Lark Hill Hotel, Conwy which later became the Iron and Steel Confederation Convalescent Home.

*Bryn Cadnant gan edrych i fyny tua Ffordd St Agnes, gyda Bryn Corach Cartref Gwyliau Methodistiaid, a Lark Hill ar ben y bryn. Y mae'r rhesdai a elwid Jubilee Terrace yn sefyll uwchlaw gweddillion chwarel fach. Tynnwyd y llun hwn o gae lle y datblygwyd Gardd Fasnachol yn ddiweddarach. Bu cryn dyfiant ar y rhan yma ac fe'i hadweinir heddiw fel Maes Gweryl.*

Cadnant Hill looking up toward St Agnes Road, with Bryn Corach Methodist holiday home and Lark Hill at the top of the hill. The row of terraced houses known as Jubilee Terrace is above the remains of a small quarry. The picture was taken from a field where a market garden was later established. The area has now been developed and is known as Maes Gweryl.

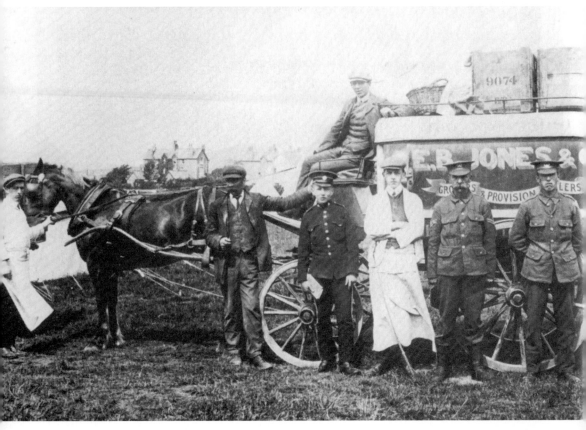

*Fan a cheffyl Cwmni E.G. Jones ar wersyll Morfa Conwy yn ystod y Rhyfel Byd Cyntaf. Y Cwmni yma a gyflenwai ymborth a nwyddau i'r milwyr yr amser hwn. Yn y cefndir gwelir adeiladau Dr Garrett a gartrefai blant di-freintedig o Sir Gaerhirfryn. Yn ystod yr Ail Ryfel Byd swyddogiou milwrol o'r Iseldiroedd a feddiannent yr adeiladau.*

E.B. Jones and Co.'s horse-drawn van at Conwy Morfa camp during World War One. Jones and Co. supplied provisions to the military at this time. In the background are Dr Garrett's buildings, which housed deprived children from Lancashire. During World War Two a contingent of Dutch officers occupied these buildings.

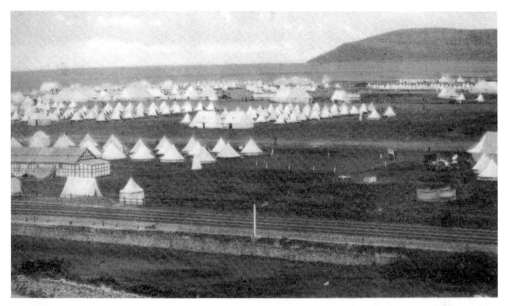

*Gwersylloedd Milwrol ar Forfa Gonwy. Gwersylloedd gwirfoddolwyr oeddynt o'r dyddiau cyn y Rhyfel Byd Cyntaf i'r Ail Ryfel Byd.*

Military camps on Conwy Morfa, known as Conwy Marsh. These were volunteer camps from before World War One right through to World War Two.

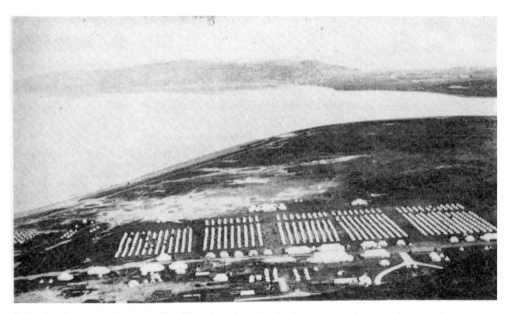

*Golygfa o'r awyr o'r gwersylloedd milwrol ar Forfa Conwy, yn dangos aber yr afon Conwy, Degan;wy a Llandudno.*

An aerial view of the military camps at Conwy Morfa, showing the Conwy estuary, Deganwy and Llandudno.

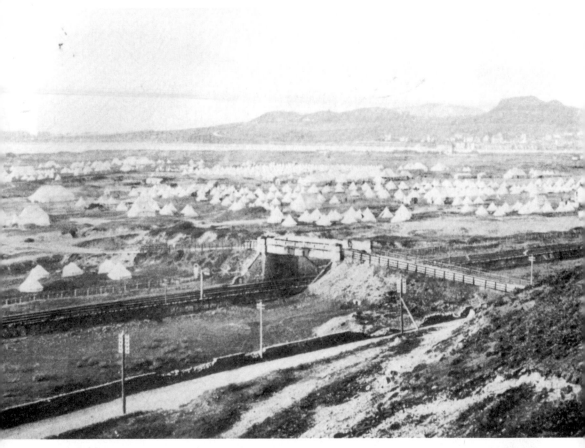

*Gwersyll Conwy yn dangos pont Sam Parry. Tynnwyd y bont i lawr fel rhan o ddatblygiadau y ffordd newydd A55, dros reilffordd Arfordir Gogledd Cymru. Ar flaen y darlun gwelir y briffordd a gysylltai Conwy a Penmaenmawr.*

Conwy camp showing Sam Parry's bridge (now demolished as part of A55 Expressway development) over the North Wales coast railway. In the foreground is the main road which linked Conwy with Penmaenmawr.

# Dwygyfylchi, Penmaenmawr, Llanfairfechan

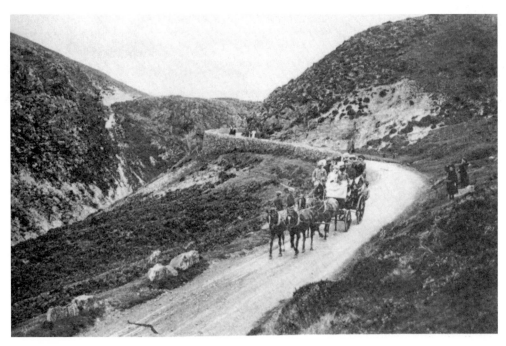

*Rheddai'r ffordd wreiddiol o Gonwy i Ddwygyfylchi a Penmaenmawr ar hyd y llwybr mynyddig dros Fwlch y Sychnant. Yma gwelwn gerbyd yn trafod y ffordd wrth neshau at Ddwygyfylchi.*
The original route from Conwy into Dwygyfylchi and Penmaenmawr was through the mountain route over the Sychnant Pass. Here, a horse-drawn coach negotiates the approach to Dwygyfylchi.

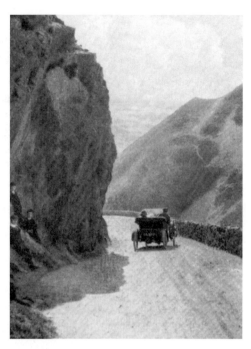

*Carreg Ateb Bwlch y Sychnant, carreg neu graig a achosai gryn drafferth i yrrwyr.*
Echo rock, Sychnant Pass, an outcrop that always created difficulties for drivers.

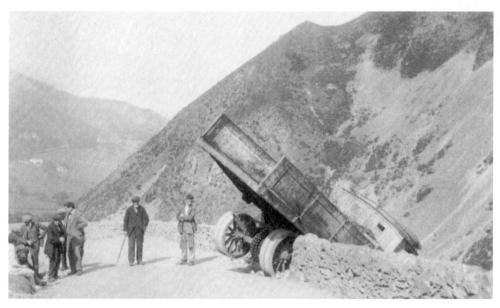

*Gallai anffodion ddigwydd pan eid heibio'r Garreg Ateb yn rhy gyflym, gwelir yma fel y bu i lori fynd trwy'r mur ar ochr y ffordd. Bu'r gyrrwr yn ffodus nad aeth ei gerbyd dros y graig serth islaw.*
Mishaps could occur if Echo rock was passed too quickly, as can be seen here. A lorry has gone through the wall at the side of the road. The driver was fortunate that his vehicle did not plunge down the sheer face below the road.

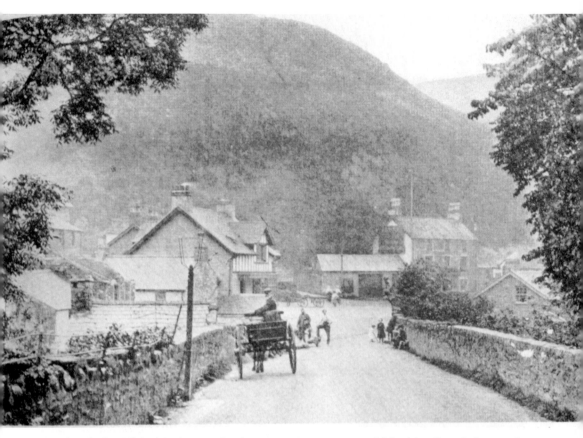

*Ar ol gadael Bwlch y Sychnant edrych yr 'Hen Bentre' Dwygyfylchi fel gollyngdod i'r nerfau wedi taith anodd.*

The 'Old Village' of Dwygyfylchi appears as a relief after a difficult crossing of the Sychnant Pass.

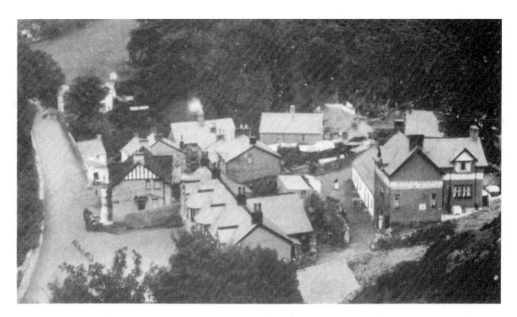

*Dwygyfylchi fel ei gwelir o'r mynydd uwchlaw, darlun o droiad y canrif.*
Dwygyfylchi as seen from the mountain above at the turn of the century.

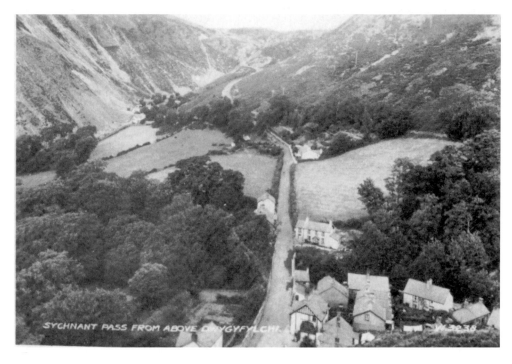

*Bwlch y Sychnant a Dwygyfylchi o Foel Lus.*
The Sychnant Pass and Dwygyfylchi from Moel LLys.

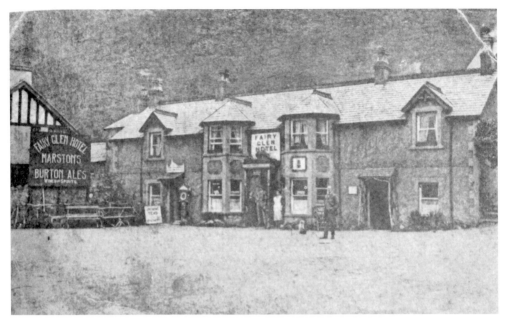

*Tafarn y Fairy Glen cyn y Rhyfel Byd Cyntaf. Y man cyntaf y gellid cael lluniaeth wedi gadael Bwlch y Sychnant.*

The Fairy Glen Hotel in pre-First World War days, the first point of refreshment after leaving the Sychnant Pass.

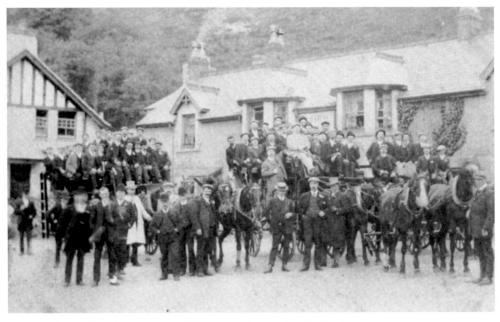

*Pâr o gerbydan llwythog yn cyrraedd y Fairy Glen am fwyd a diod.*

A pair of loaded coaches arrives at the Fairy Glen Hotel for refreshments.

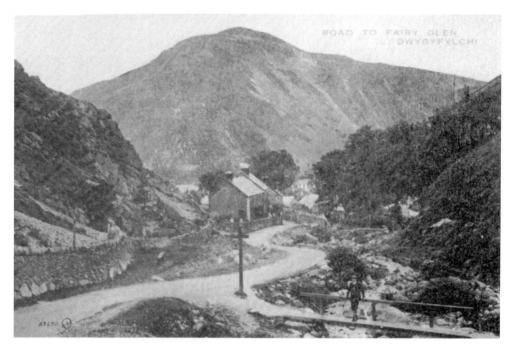

*Ychydig y tu ol i'r Fairy Glen rhed ffordd sy'n arwain i'r glyn prydferth a elwir yn Fairy Glen, fe'i gwelir yma cyn adeiladu y neuadd gymdeithasol neu'r 'Lads Club' fel ei gelwid yn lleol.*

Just behind the Fairy Glen Hotel is a road leading to the Fairy Glen itself, seen here in the days before the wooden community centre, known as the 'Lads Club' locally, was built.

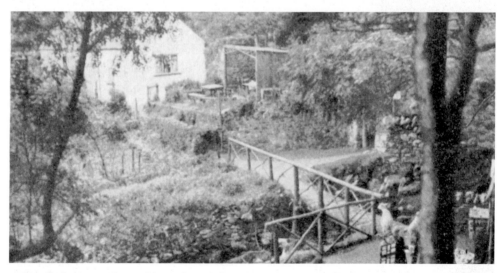

*Y fynedfa i'r Fairy Glen oedd pombren fechan. Nid oes mynedfa i'r cyhoedd, gellid cyn hyn, gael myneddfa i'r glyn trwy dalu ychydig geiniogau.*

The Fairy Glen itself was entered via a wooden footbridge, There is no public access today as the owner does not wish to open it to the public. In the old days, public access could be got by payment of a few pence.

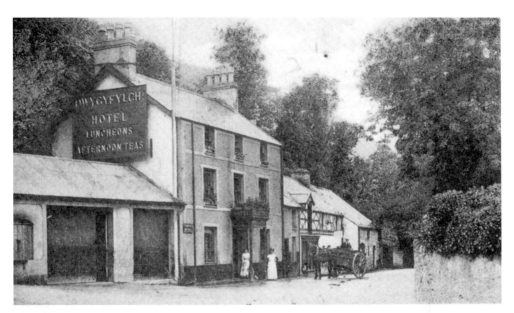

*Tafarn y Dwygyfylchi a adwaenir yn lleol fel Y Bedol ar droiad y canrif. Y mae o fewn ychydig latheni i Dafarn arall y Fairy Glen Holel gydair ffordd i Fairy Glen ei hun yn eu gwahanu.*
The Dwygyfylchi Hotel, known locally as the Bedol, seen at the turn of the century, It is just a few yards west of the Fairy Glen Hotel, separated by the road leading to the Fairy Glen itself.

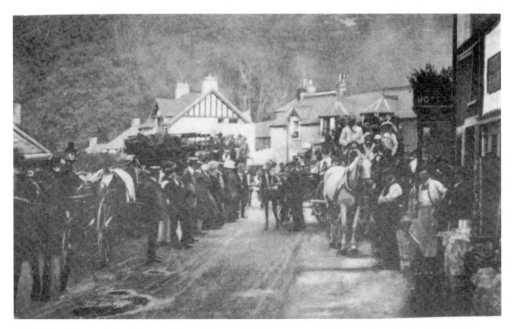

*Golygfa o brysurdeb o flaen tafarn y Dwygyfylchi pan gyrraedd ymwelwyr i ofyn lluniaeth.*
A busy scene outside the Dwygyfylchi Hotel as coaches arrive for refreshment.

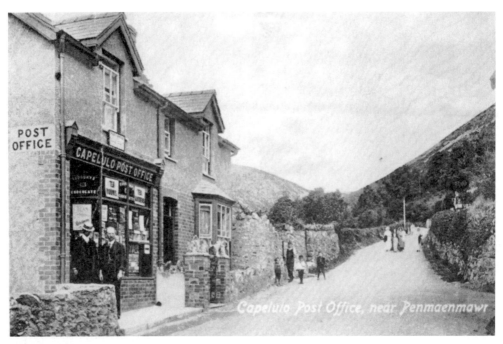

*Llythyrdy Capelulo, Dwygyfylchi cyn y Rhyfel Byd Cyntaf.*
Capelulo post office at Dwygyfylchi before the First World War.

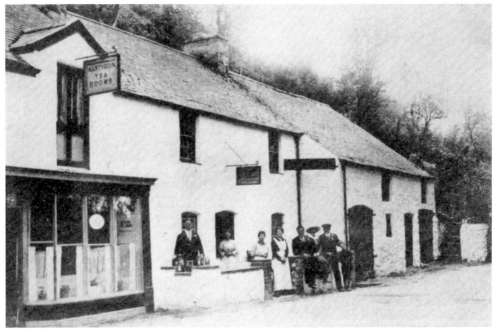

*Bwyty Nant-y-Glyn, Dwygyfylchi. Heddiw ty bwyta Austriaidd sydd ar y safle hwn.*
Nantyglyn Tea Rooms, Dwygyfylchi. An Austrian restaurant now occupies the site.

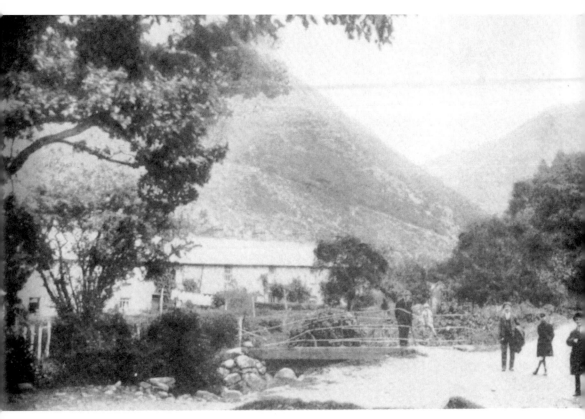

*Ffordd Hen Felin ym mlwyddi cynnay yr Ugeinfed canrif. Bodolai hen felin ddwr unwaith ychydig ar y dde i fyny'r ffordd. Fe welir yr adfeilion o hyd.*
Old Mill Road in the early years of the twentieth century. An old water mill once existed a little further up the road on the right. Its ruins can still be seen.

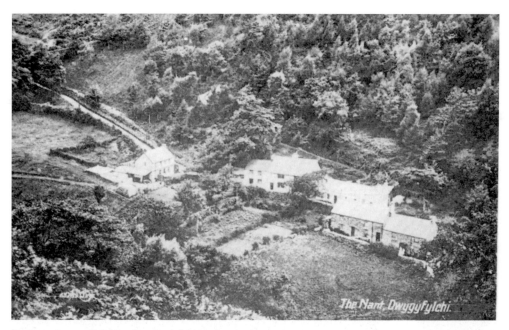

*Y Nant, Dwygyfylchi, islaw Bwlch y Sychnant.*
The Nant, Dwygyfylchi, just below the Sychnant Pass.

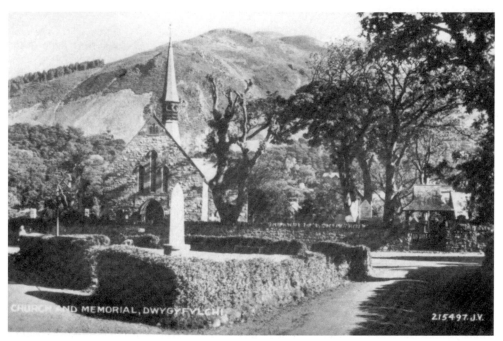

*Gwynin Sant Eglwys y Plwyf Dwygyfylchi ynghyd a'r Gofeb ar gyffordd Ffordd Hen Felin a Ffordd Ysguborwen.*
St Gwynin's church and war memorial at the junction of Old Mill Road and Ysguborwen Road. This is the parish church of Dwygyfylchi.

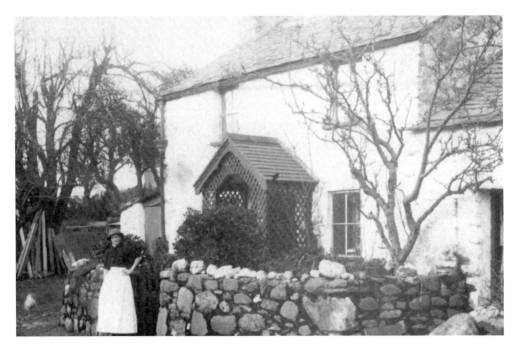

*Mrs Susie Benjamin yn sefyll wrth glwyd Bwthyn Pentrefelin, Dwygyfylchi.*
Pentrefelin Cottage, Dwygyfylchi. Mrs Susie Benjamin is standing by the gate.

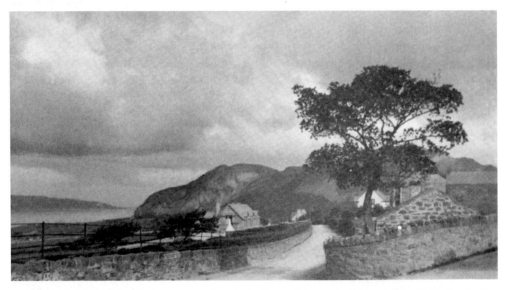

*Man cyfarfod Hen Ffordd Conwy, a redai o'r Sychnant i Penmaenmawr, a Ffordd Treforris. Pan dynnwyd y llun nid oedd cyfnod ffrwydrol yr adeiladu wedi dechreu eto. Gwedd wledig oedd i'r rhanbarth. Gwelir Ysgol Capelulo, a adeiladwyd yn 1912, ar y chwith.*
Junction of Conwy Old Road, from the Sychnant Pass to Penmaenmawr, and Treforris Road. The building 'boom' of the 1930s is not yet underway and the area remains very rural. Capelulo school, built in 1912, can be seen on the left.

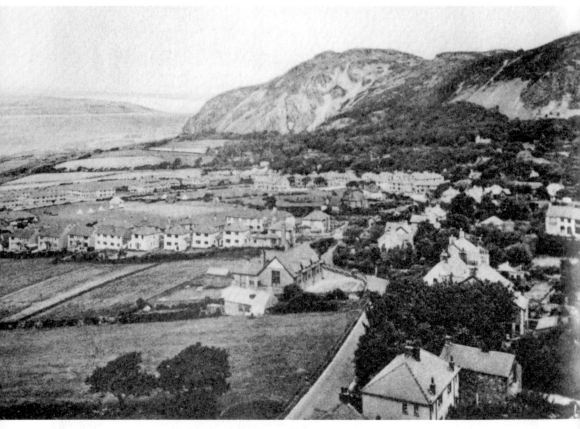

*Adeiladu tai yn 1930au a welir yma. Y mae ysgol Capelulo ynghanol y darlun gyda thai newyddion o'i hamgylch. Gogarth Avenue yw'r ffordd a red ar i waered i'r chwith o'r ysgol. Yn y cefndir chwith gwelir Pen-y-Gogarth a Llandudno.*

House building of the 1930s can be seen in this view. Capelulo School is in the centre, with new housing all round. The road running down to the left of the school is Gogarth Avenue. In the left background is Great Orme's Head and Llandudno.

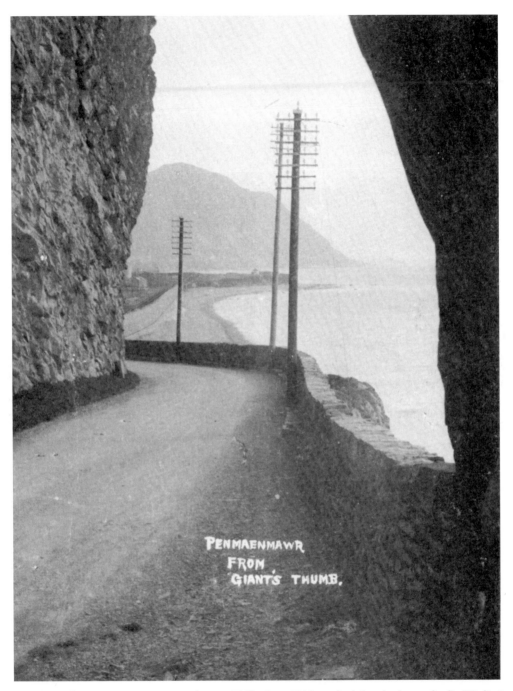

*Ffordd arall i Penmaenmawr gan Thomas Telford yn 1829, a rhedai ar hyd yr arfordir. Wedi ei hadeiladu amgylchynai bentir Penmaenbach fel y gwelir yn y llun.*

Another road into Penmaenmawr was built by Thomas Telford in 1829 and ran along the coast. It went around the headland at Penmaenbach, as can be seen in this view.

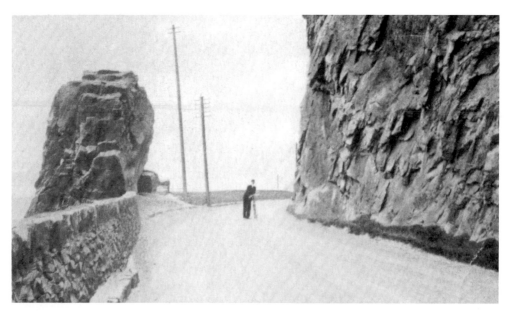

*Golwg arall ar ffordd Telford ym Penmaenbach.*
Another view of Telford's road around the Penmaenbach headland.

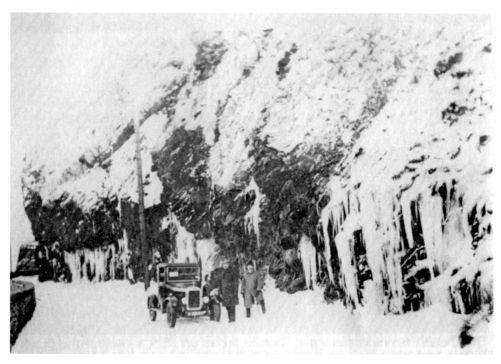

*Golygfa aeafol ond deniadol iawn ar Penmaenbach.*
A very attractive winter scene at Penmaenbach.

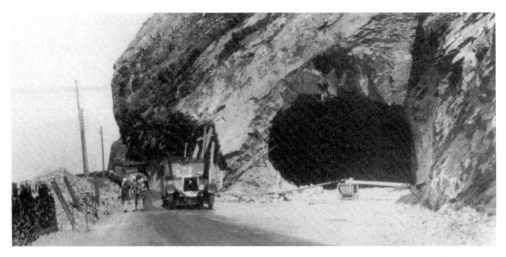

*Yn 1930au ymgymerwyd a gwelliannau i ffordd yr arfordir. Torrwyd twnnelau trwy bentiroedd Penmaenbach a Penmaenmawr yn ol y dulliau o fabwysiadwyd gan Gwmni'r Rheilffordd Caer a Chaergybi i gludo eu rheilffordd cyfagos hwynt. Dyma y twnnel newydd yn cael ei dorri ym Penmaenbach.*

In the 1930s road improvements were undertaken along the coast road. Tunnels were cut through the headlands at Penmaenbach and Penmaenmawr, following the practice adopted by the nearby Chester and Holyhead Railway in 1848. Here, the new tunnel is being cut at Penmaenbach.

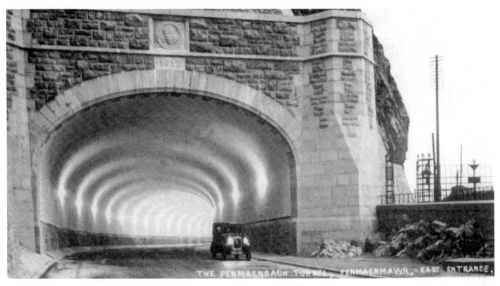

*Y fynedfa ddwyreiniol i'r twnnel ym Penmaenbach a gwblhauwyd yn 1932. Gwelir hen ffordd Telford ar yr ochr nesaf i'r mor a hyd. Yn 1980au torrwyd twnnel newydd eto wrth ochr yr hen dwnnel i gario'r ffordd orllewinol trwy Penmaenmawr.*

Eastern entrance of the tunnel at Penmaenbach, completed in 1932. Telford's old road is still visible on the seaward side. A new tunnel was cut at the side of this one during the 1980s to take the westbound carriageway of the new A55 Expressway through Penmaenmawr.

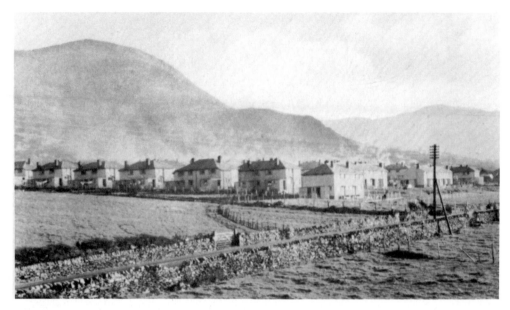

*Tai cyngor newydd yn ardal St Gwynin a adeiladwyd yn niwedd y 1940au. Cynllu-niwyd y tai hyn a llawer arall yn yr ardal gan Bensaer Lleol Mr J. Isgoed Williams a feddai ar swyddfeydd ym Penmaenmawr.*

New council housing, built in the 1940s, at St Gwynin's. These houses, along with many others in the area, were designed by local architect, J. Isgoed Williams, who had offices in Penmaenmawr.

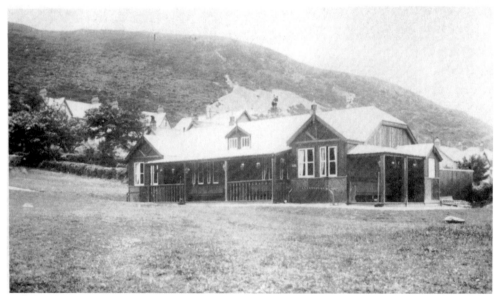

*Pencadlys gwreiddiol Clwb Golf Penmaenmawr, yn sefyll ar fin Hen Ffordd Conwy, Dwygyfylchi.*

Original clubhouse at Penmaenmawr Golf Club, situated off Conwy Old Road, Dwygyfylchi.

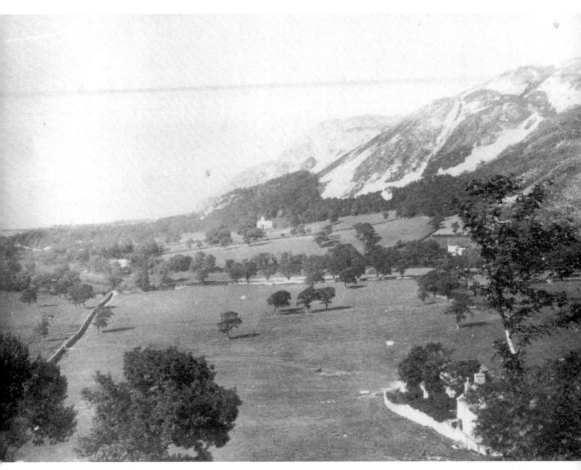

*Safle Clwb Golf Penmaenmawr yn ddiweddarach. Ar y dde yn y gwaelod mae bwthyn Ty'n-y-Wern.*

The site of Penmaenmawr Golf Club in the days before it existed. On the bottom right is Tyn-y-Wern cottage.

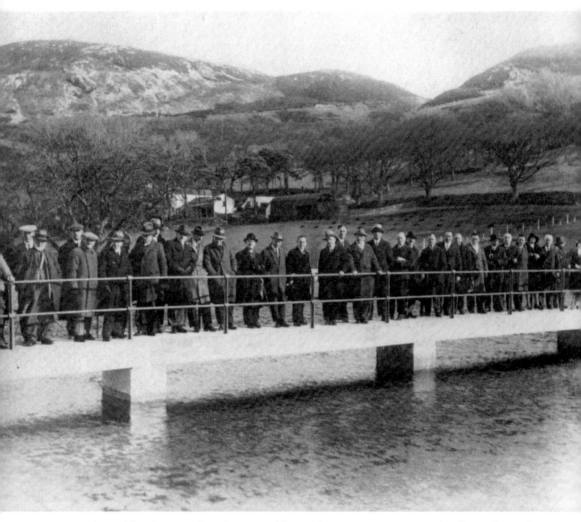

*Agoriad swyddogol y Gronfa Ddwr newydd uwchlaw Penmaenmawr ar dir fferm Plas Ucha, Mountain Lane yn 1929.*

Official opening of a new reservoir above Penamenmawr at Plas Ucha farm, Mountain Lane in 1929.

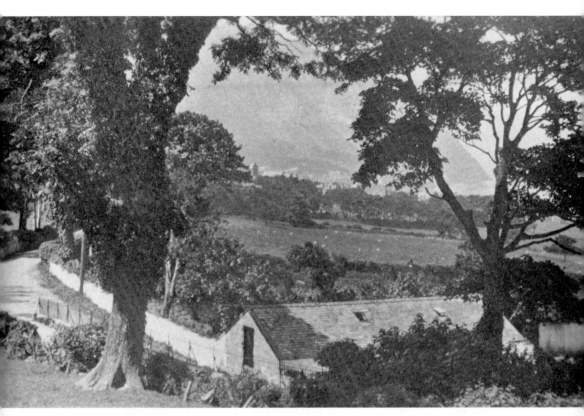

*Mountain Lane, Penmaenmawr, yn agos at Rodfa'r Jubilee.*
Mountain Lane, Penmaenmawr, close to the Jubilee Path.

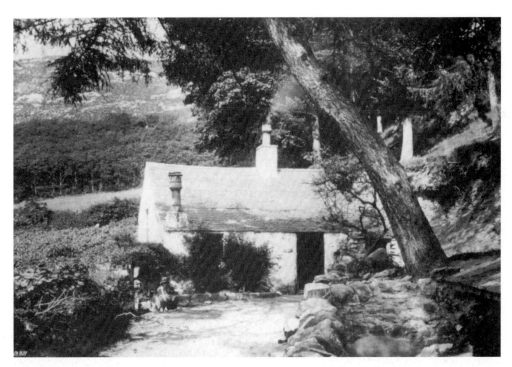

*Bwthyn Gwddwf-glas ar safle'r Caffi 'Rest-a-While' ar ben uchaf y Mountain Lane serth,*
Gwddwf-glas cottage, on the site of 'Rest-a-While' cafe, near the head of steep Mountain Lane.

*Y fynedfa i Lwybr y Jubilee, ar ei agoriad yn 1888. Rhed y llwybr a amgylch ac ychydig yn is na chopa Moel Lus, gan roi golygfeydd panoramaidd o Ddwygyfylchi a Penmaenmawr.*
Entrance to the Jubilee Path at its opening in 1888. The path runs near the top of Moel Llys, giving panoramic views of Penmaenmawr and Dwygyfylchi.

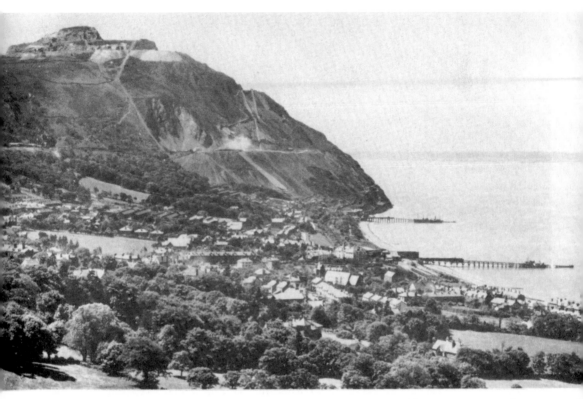

*Golygfa banoramaidd a Penmaenmawr i'r gorllewin. Yn y cefndir mynydd Penmaenmawr safle'r chwareli gwenithfaen*

A panoramic view of Penmaenmawr, looking west. Brooding in the background is Penmaenmawr mountain, site of the granite quarries.

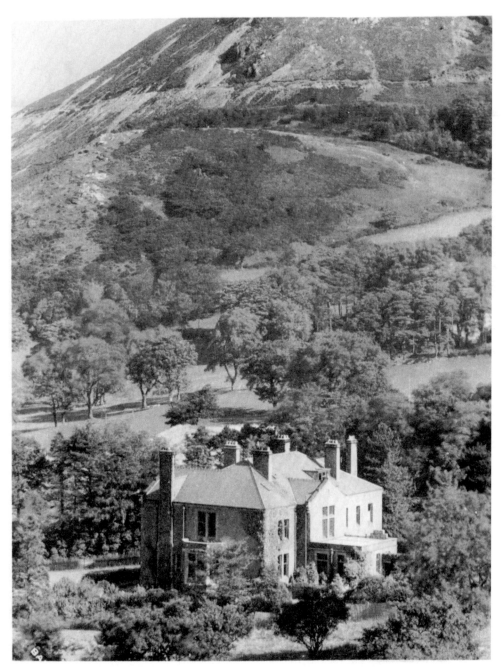

*Graiglwyd Hall, Penmaenmawr. Cartre carcharoriou rhyfel ydoedd yn ystod y Rhyfel Byd Cyntaf. Rhoddid y carcharoriou Ellmynaidd i weithio yn y chwarel, i lenwi'r bwlch a adewid gan y gweithwyr leol a weinyddai yn y fyddin. Yn ystod yr Ail Ryfel Byd, ysgol oedd yr adeilad.*
Graiglwyd Hall, Penmaenmawr. The hall was a prisoner of war camp during the First World War. German prisoners held there worked in the quarry, replacing locals serving in the army. During the Second World War the building was a school.

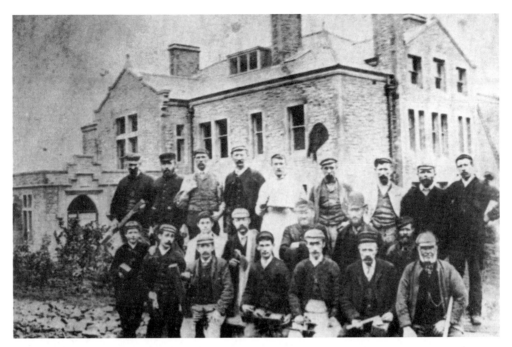

*Gralglwyd Hall cartref teulu'r Kneeshaw yn cael ei adeiladu yn 1890au.*
Graiglwyd Hall, home of the Kneeshaw family, under construction in the 1890s.

*Plas Celyn, a adeiladwyd yn nechreu y 19 canrif gan deulu'r Smith, efallai mewn ymgais gynnar i boblogeiddio Dwygyfylchi fel cyrchfan i'r dosbarth uchaf .*
Plas Celyn, built in the early nineteenth century by the Smith family, was perhaps an early attempt to popularize Dwygyfylchi as a resort for the upper classes.

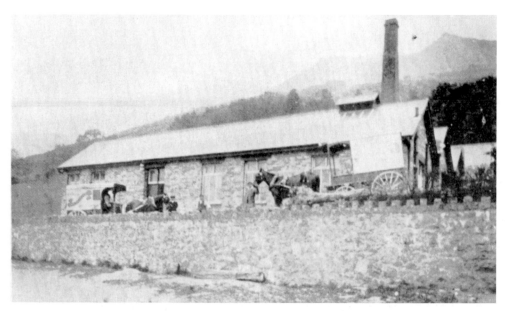

*Golch dy'r Mona, Ffordd Graiglwyd, fel yr oedd cyn y Rhyfel Byd Cyntaf. Cauwyd y golchdy yn 1950au ond erys yr adeilad.*

Mona Laundry, Graiglwyd Road, as it was before the First World War. The laundry closed in the 1960s but the building still stands.

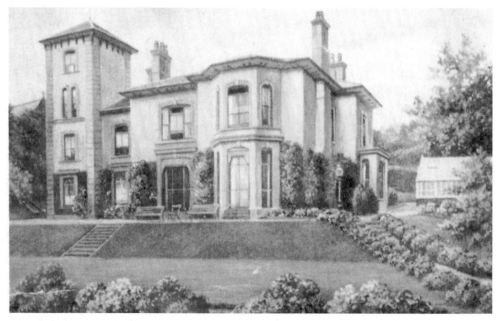

*Plas Mariandir Cartref i Ddynion fel yr oedd yn ystod y Rhyfel Byd Cyntaf. 'Bryn Hedd' ei gelwir yn awr, cartref i'r hencoed.*

Plas Mariandir Men's Home, as it was during the First World War. The house is now Bryn Hedd Nursing Home for the elderly.

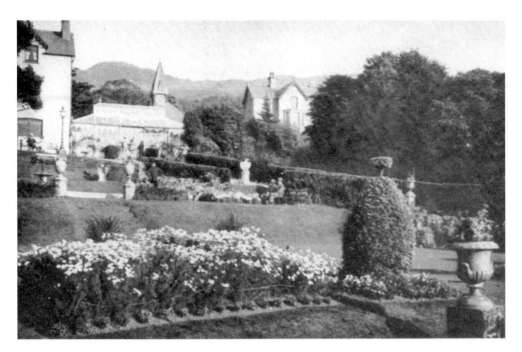

*Gerddi Cyhoeddus Eden Hall, Ffordd Fembrook, i'r dwyrain agos o ganol Penmaenmawr, fel yr oeddynt yn y 1930au.*
Eden Hall public gardens, Fernbrook Road, just east of the centre of Penmaenmawr, as they appeared in the 1930s.

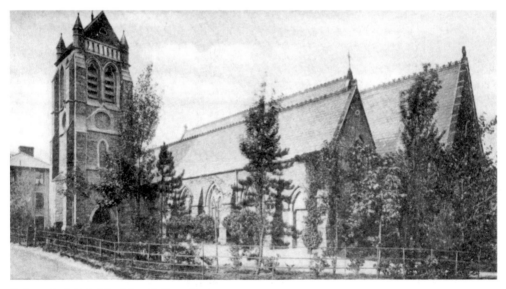

*Eglwys St Seiiol, Ffordd yr Eglwys, Penmaenmawr.*
St Seiriol's church, Church Road, Penmaenmawr.

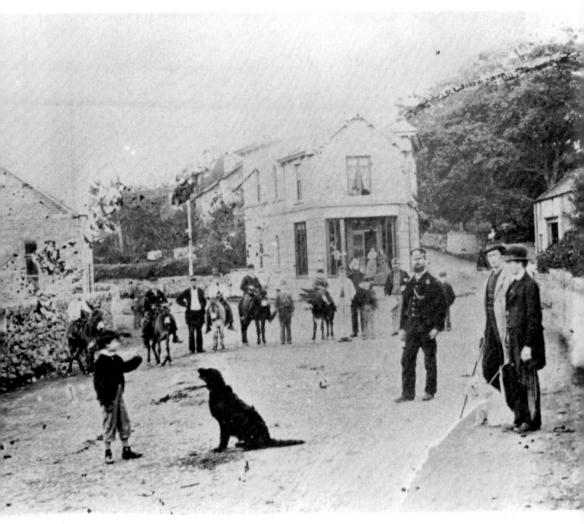

*Man uno Ffordd Conwy a Hen Ffordd Conwy ac yna ymlaen i Bant-yr-Afon, Penmaenmawr o gwmpas 1880au.*
Junction of Conwy Road and Conwy Old Road, and into Pant-yr-Afon, Penmaenmawr, c. 1880.

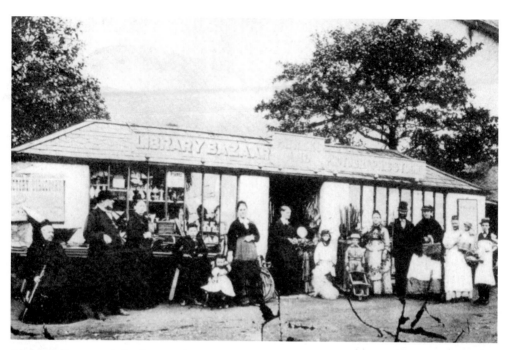

*Llyfrgell, Basar ac Arlunfa Patrick, tua 1870 wedi eu lleoli yn y fan sydd heddiw yng nghanol Pant-yr-Afon.*
Patricks' Library, Bazaar and Studio, *c.* 1870, located at, what is now, the middle of Pant-yr-Afon.

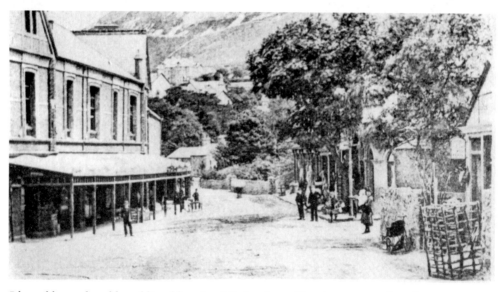

*Rhyw ddeng mlynedd yn ddiweddarach adeiladwyd canolfan siopau yng nghanol Penmaenmawr. Fe'i gwelir yma yn fuan ar ol ei chwblhiau.*
Some ten years later a shopping centre was built in the centre of Penmaenmawr, and is seen here shortly after completion.

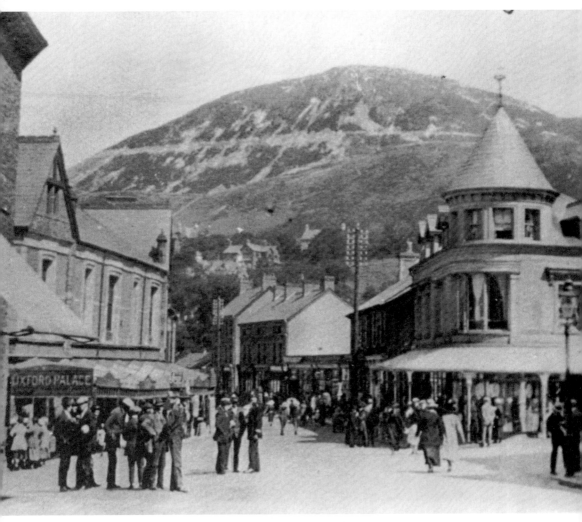

*Nos Sadwrn o haf prysur yn nhref Penmaenmawr yn 1920au. Mae golygfeydd fel hyn wedi mynd heibio ers amser bellach a'r dref yn llawer tawelach.*

A busy summer Saturday evening at Penmaenmawr town centre during the 1920s. Scenes like this are long past and the town is very much quieter today.

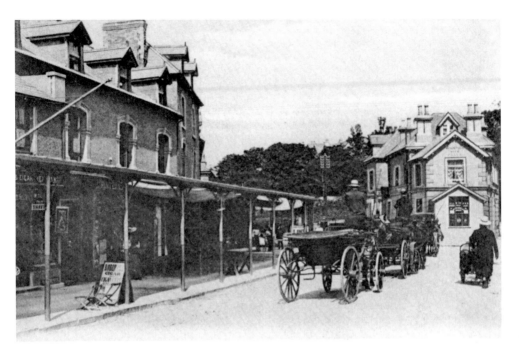

*Panty-yr-Afon gyda Tafarn y Mountain View yn y cefndir wedi ei sefydlu yn y fan lle cwrdd yr Hen Ffordd Conwy a phriffordd yr arfordir.*
Pant-yr-Afon, Penmaenmawr, with the Mountain View Hotel, situated on the intersection between the main coast road and Conwy Old Road, in the background.

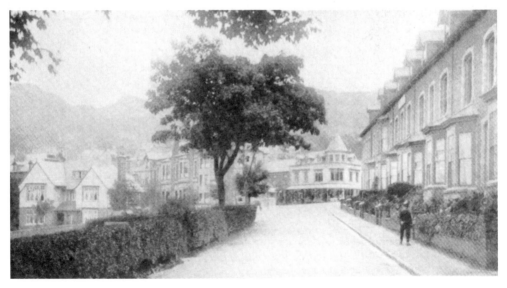

*Brynmor Terrace, Penmaenmawr in 1930au. Y mae bron bopeth a welir yn y darlun yn dal i fodoli.*
Brynmor Terrace, Penmaenmawr in the 1930s. Virtually everything seen in this view still exists.

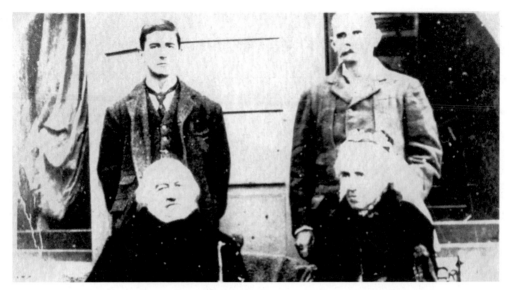

*Dengys y darlun ddau ddyn a wnaeth lawer i enwogi Penmaenmawr. Tu blaen mae William Gladstone a'i wraig a dreulient wyliau yma ac roesant cyhoeddusrwydd i rinweddau'r dref. O'r tu ol ar y dde mae Charles Darbishire a ddatblygodd chwarel wenithfaen y Graiglwyd i gynhyrchu cerrig man i arwynebu ffyrdd ac yn falast i'r rheilffyrdd. I'r chwith mae un o'r meibion.*

This photograph shows the two men who did much to make Penmaenmawr famous. In the front is William Gladstone and his wife, who holidayed here and publicized the town's virtues. Behind, on the right, is Charles Darbishire, who developed Graiglwyd granite quarry and introduced machinery to produce crushed stone for road macadam and railway ballast. To the left is one of his sons.

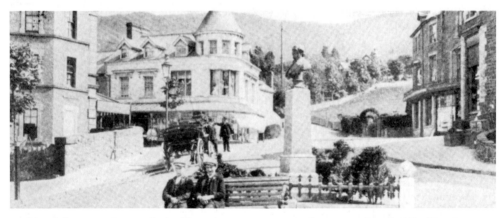

*Cofeb Gladstone ar fan iniad Ffordd Pardwys, sy'n arwain i lawr i orsaf yr rheilffordd, a Brynmor Terrace. Lladratawyd y cerflun pres yn 1979, a symudwyd y sylfaen o wenith-faen lleol i Ardd Eden Hall. Fe luniwyd pen-ddelw newydd gan gerflunydd lleol ac fe-i gosodir ar y syflaen yn bur fuan.*

The Gladstone memorial at the intersection between Paradise Road, which leads down to the railway station, and Brynmor Terrace. The bronze bust was stolen in 1979 and the plinth, of local granite, was removed to Eden Hall Gardens. A new bust has been made by a local sculptor and is due to be placed on the plinth in the near future.

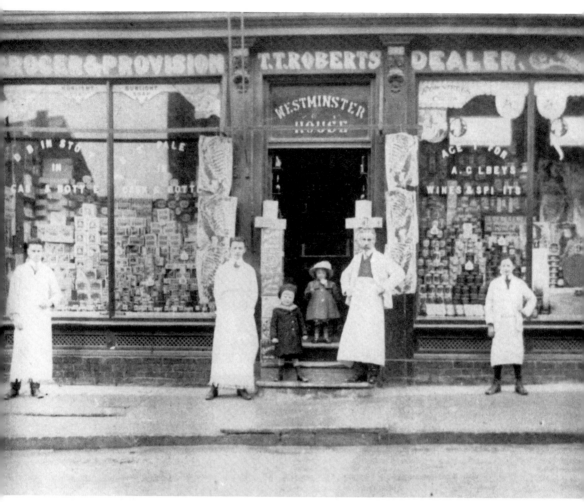

*Siop T.T. Roberts yn Westminster House, Pant-yr-Afon, yn 1910. Yn darlun o'r chwith i'r dde gwelir Mr Moody (34 Golgarth Avenue), T. Jones (Bangor), plant T.T. Roberts, Shem Jones (tad yng nghyfraith Mr Moody), a John Richard Edwards (Tanrallt) a ddaeth yn ddiwerach yn olffwr cyflogedig. Siop Dunphy's a'i Fab fu'r siop hon yn ddiweddarach hyd 1975.*

T.T. Roberts' shop at Westminster House, Pant-yr-Afon, in 1910. In this picture are, left to right: Mr Moody (34 Golgarth Avenue), T. Jones (Bangor), the children of T.T. Roberts, Shem Jones (father-in-law of Mr Moody), and John Richard Edwards (Tanrallt) who later became a golf professional. Mr Moody had just left school when this picture was taken. As a youngster, he worked from 8 a.m. to 11 p.m. six days a week, for which he earned 5s. a week during his first year. The shop later became Dunphy and Son, until 1975.

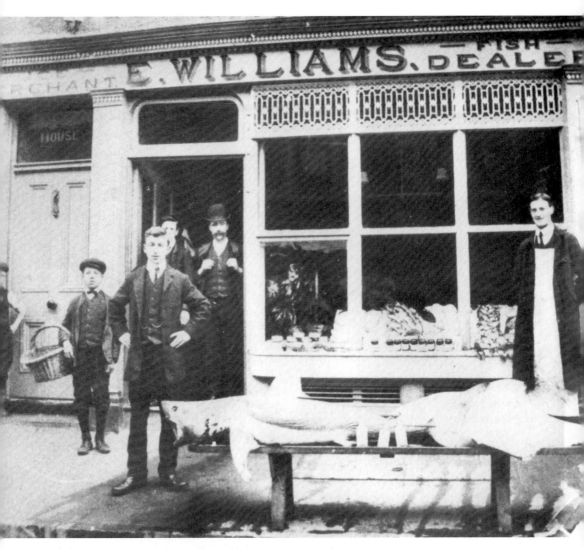

*Darlun o siop Bysgod E. Williams, Penmaenmawr, tua 1900.*
A picture of E. Williams' fishmongers shop, Penmaenmawr, *c.* 1900.

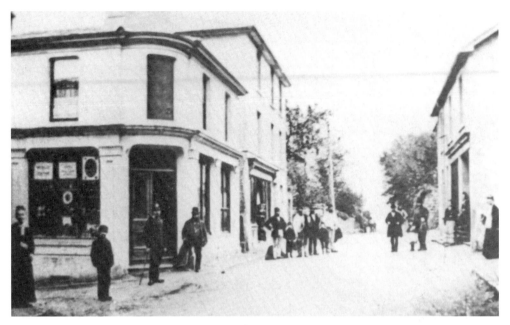

*Tafarn Bron Eryri, i'r gorllewin agos o ganol y dref ar droiad y canrif.*
The Bron Eryri Hotel, just west of Penmaenmawr town centre, at the turn of the century.

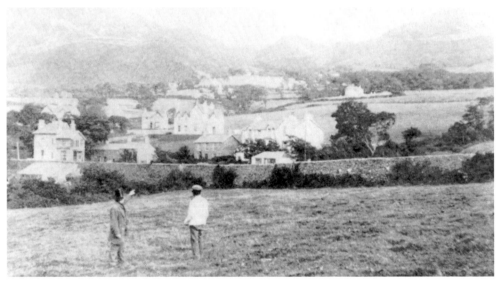

*Penmaenmawr fel yr edrychai tua 1880. Mae tai mawrion newydd wedi eu hadeiladu ar gyfer ym-welwyr dda eu byd, a chodir llawer mwy yn blynyddoedd sy'n dilyn. Yr oedd Penmaenmawr ar hyn o bryd yn dirogaeth i'r cyfoethog a'r enwog a dreuliai eu gwyliau yma.*
Penmaenmawr as it appeared around 1880. Large new houses have been built for 'well-to-do' visitors and many more will follow in the next few years. Penmaenmawr at this time was the preserve of the rich and famous who holidayed here in large numbers.

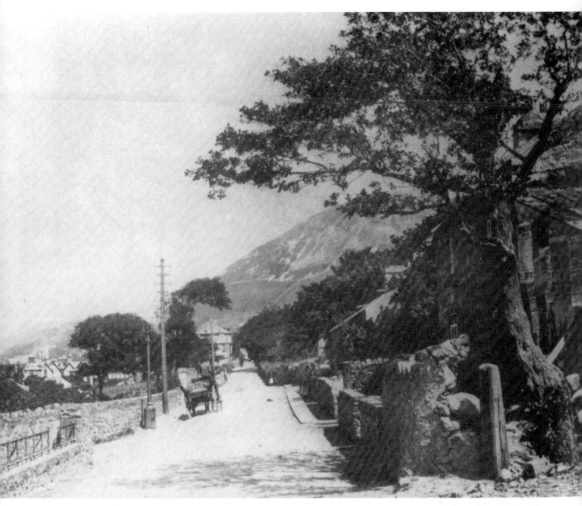

*Golygfa i'r dwyrain ym Penmaenmawr ar hyd y rhan a elwir 'New York', Ar y chwith mae rheiliau yr Ysgol Genedlaethol a adeiladwyd yn 1872. Ar y dde ym mlaen y darlun Gefail Griffith, a thai bach 'New York' ychydig i ffwrdd. Ar derfyn y ffordd gwelir Stafford House. Dyddiad y llun rhywle o gwmpas 1880.*

A view of Penmaenmawr looking east along the main road from an area known as New York. On the left are the railings of the National School, built in 1872. In the right foreground is the forge of Griffiths, Blacksmith, with New York cottages just beyond. At the end of the road is Stafford House. The picture dates from about 1880.

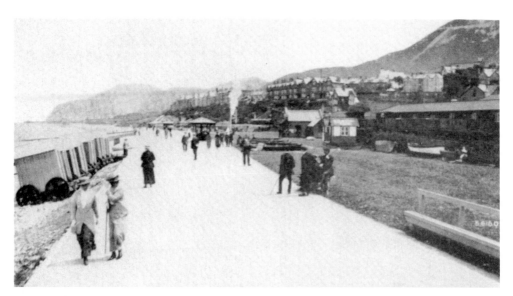

*Promenad Penmaenmawr, i'r dwyrain ar droiad y canrif. Mae gorsaf y rheilffordd ar y dde, a chytiau ymdrochi ar y traeth. Arferid y cytiau hyn i'r ymdrochwyr ddiosg eu dillad, yna fe holwynid i'r mor lle cymerent eu trochfa.*

Penmaenmawr promenade, looking east, at the turn of the century. The railway, which brought visitors to the town, is on the right, and bathing machines are on the beach. These machines were used for bathers to disrobe and were then wheeled down to the sea where the bathers took their 'dip'.

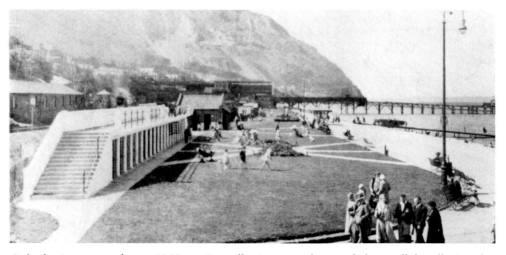

*Golygfa o'r promenad yn y 1950 au, i'r gorllewin, ac yn dangos chalets a ellid eu llogi wrth y dydd neu am yr wythnos. Y mae ffordd newydd yr A55 ar y safle hwn heddiw, ac adeiladwyd promenad newydd y eyntaf ym Mhrydain er dyddian Victoria, gan contactwyr y ffordd newydd i gymryd lle yr hen un.*

A 1950s view of the promenade, looking west, and showing chalets which could be hired by the day or week. The new A55 Expressway now occupies this site and a new promenade, the first anywhere in Britain since Victorian times, was built by the road contractors to replace the old one.

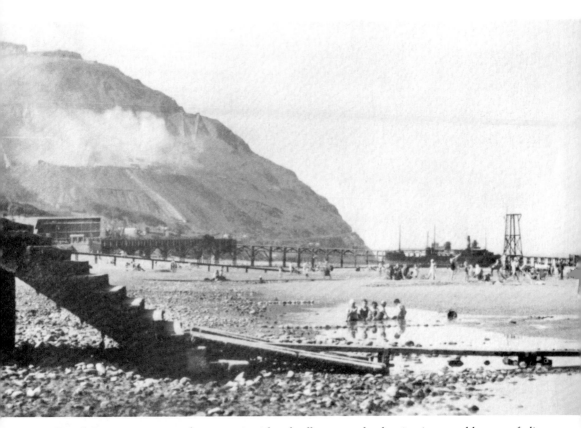

*Traeth Penmaenmawr yn dangos y pier i lwytho llongau gyda cherrig o'r mynydd yn y cefndir. Sylwer ar y cwmwl llwch yn codi o'r chwarel; problem barhaol ym Penmaenmawr.*

Penmaenmawr beach, showing the jetty for the loading of ships with stone from the quarry on the mountain behind. Note the cloud of dust from the quarry face, always a problem in Penmaenmawr.

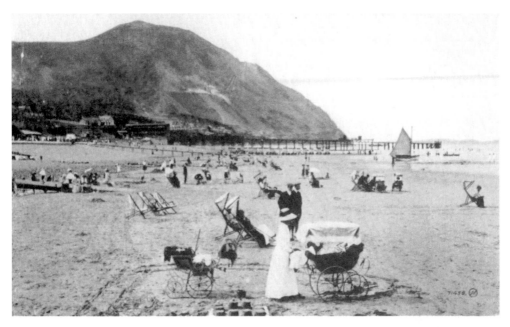

*Yr oedd lled a maint y tywod diogel ar draeth Penmaenmawr yn ei wreud yn draeth poblogaidd gyda thwristiaid, fel ei gwelir yn yr olygfa Victarianaidd hon,*

The expanse of safe sand on Penmaenmawr beach made it popular with tourists, as can be seen in this Victorian view.

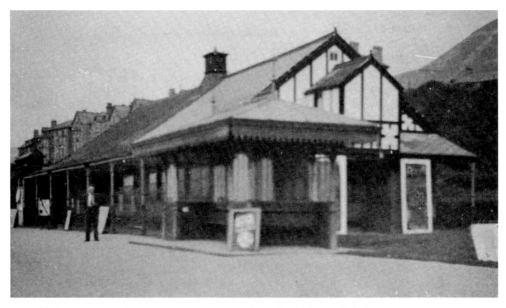

*Y pafiliwn ar y pen dwyreiniol o'r promenad. Parhaodd yr adeilad pren hyd 1980au pan ei llosgwyd i lawr.*

The pavilion at the eastern end of Penmaenmawr promenade. The wooden building lasted until the 1980s when it burned down.

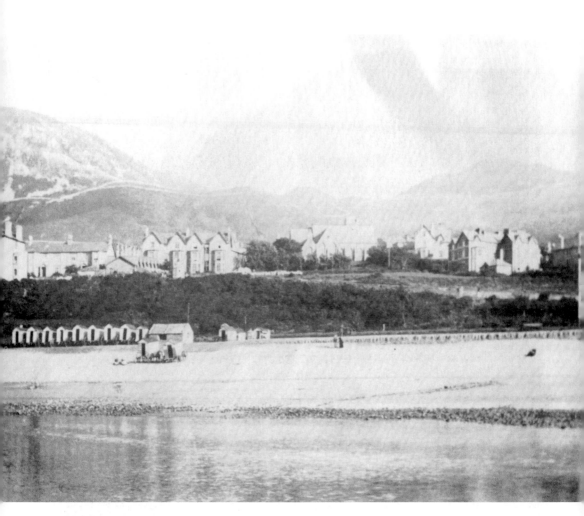

*Golwg o Penmaenmawr o'r traeth. Y mae 'tai mawrion' yr ymwelwyr cyfoethog i'w gweld yn glir.*

A view of Penmaenmawr from the beach. Large mansions belonging to wealthy visitors are clearly visible.

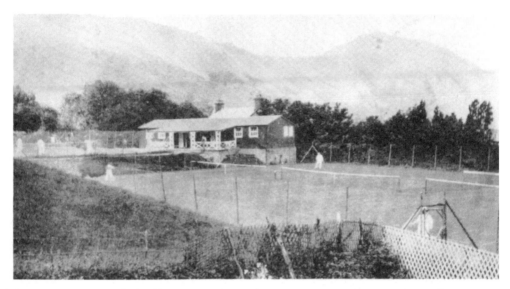

*Cwrt Tennis ger uniad Ffordd Graiglwyd a Mountain Lane. Tai sydd yn awr ar y safle.*
Penmaenmawr tennis courts were situated at the junction between Graiglwyd Road and Mountain Lane. Houses are now on this site.

*Y bowling green yn agos at bromenad Penmaenmawr. I'r chwith mae Caffe Sambrook a'r gerddi, a oedd yr un mor boblogaidd gyda'r bobl leol ac yr oedd i'r ymwelwyr.*
The bowling green, close to Penmaenmawr promenade. To the left is Sambrook's cafe and garden, which was popular with locals and tourists alike. The cafe is now closed and due for demolition.

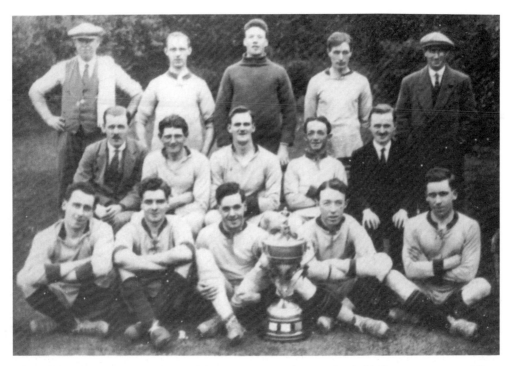

*Tim Peldroed Penmaenmawr tua 1920. Y mae Her Gwpan Gogledd Cymru yn eu meddiant ynghanol y rhes ganol mae Bob Martha un o gewri chwedlonol peldroedio'r fro.*
Penmaenmawr FC, *c.* 1920, with the North Wales Challenge Cup. In the centre of the middle row is the legendary Bob Martha.

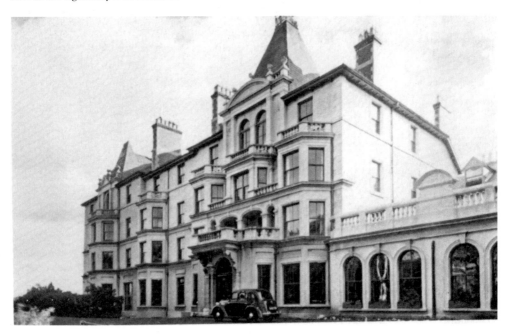

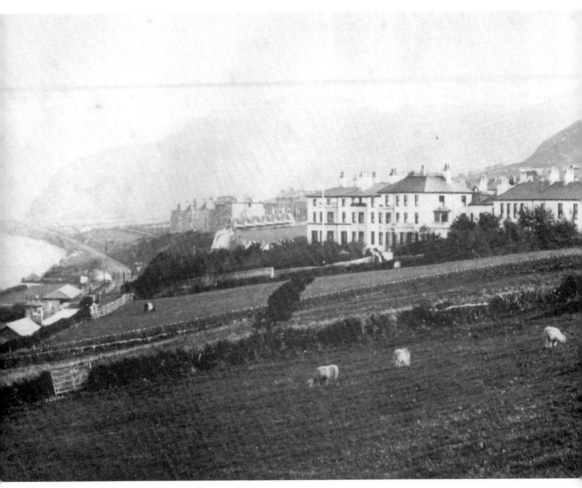

*Y Grand Hotel o edrych arni o'r gorllewin yn 1885. Heddiw nid yw ond prin gysgod o'r hyn y bu. Mae ei dyfodol yn ansicr. Trychineb o'r mwyaf yw fod adeilad mor wych wedi ei adael i ddadfeilio, a chymaint a ellid fod wedi ei wneud gydag ef*

The Grand Hotel viewed from the west in 1885. Now a shadow of its former self, its future is in doubt. It is a tragedy that such an elegant building should have been left to decay when so much use could have been made of it.

Bottom, left:

*Y Grand Hoel yn ei hanterth. Adeiladwyd gan un o'r enw Dr Norton ar ddiwedd 1850au. Fe'i hadweinid fel y Penmaenmawr Hotel. Saif ar ben uchaf Ffordd yr Orsaf orllewinol. Bu mor lwyddiannus fel y bu raid ei ehangu ddwywaith a'i galw yn Grand or ol yr ail ehangiad.*

Grand Hotel, Penmaenmawr in its heyday. Built by a Dr Norton at the end of the 1850s, it was known as the Penmaenmawr Hotel and was situated at the top of Station Road West. Such was its success that it was extended twice, becoming the Grand after the second extension.

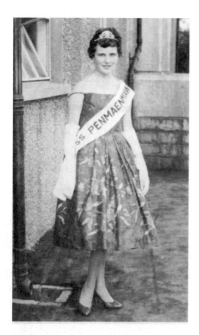

*Y Miss Penmaenmawr gyntaf, Maureen Roberts.*
The first Miss Penmaenmawr, Maureen Roberts.

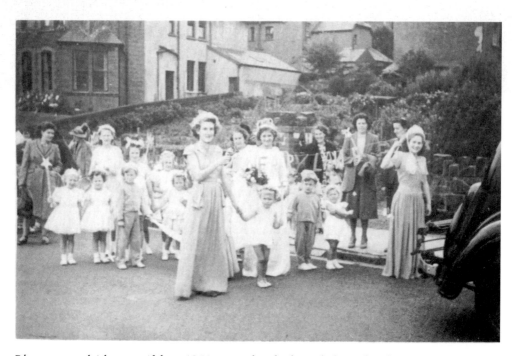

*Rhan o orymdaith y carnifal yn 1951 yn cynhyrchioli Gwlad y Tylwyth Teg Pat Bodenham,
Mervyn Thomas, Alwen Roberts, Eira Jones, a Judith Evans.*
Part of the carnival procession in 1951, representing Fairyland. Among those in this picture are
Pat Bodenham, Mervyn Thomas, Alwen Roberts, Eira Jones, and Judith Evans.

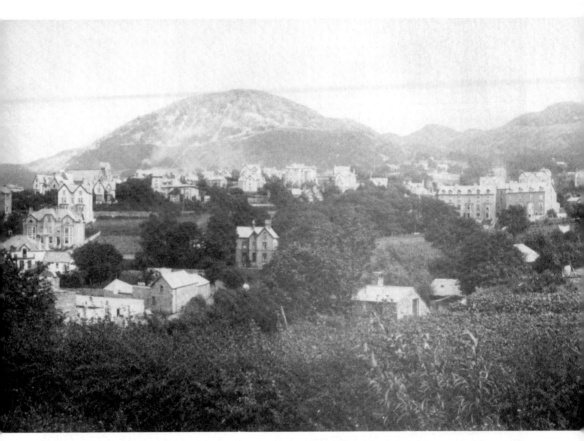

*Camu ymlaen wnaeth adeiladu tai mawrion trwy flynyddoedd olaf y 19 canrif, fel y gwelir oddiwrth yr olygfa yma o Penmaenmawr.*

Building of large houses continued apace throughout the latter years of the nineteenth century, as can be seen in this view of Penmaenmawr.

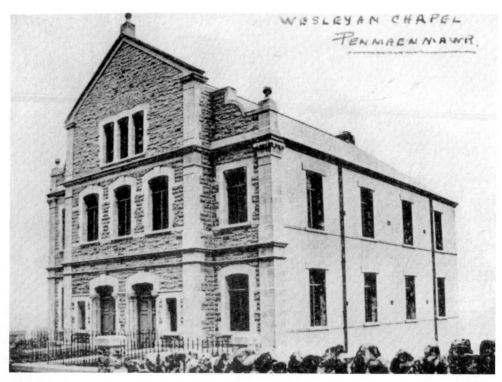

*Capel y Wesliaid Penmaenmawr wedi ei leoli ar y briffordd i'r gorllewin o ganol y dref. Defnyddir yr adeilad yn awr i bwrpas diwydiannol.*

Wesleyan chapel, Penmaenmawr, situated on the main road west of the town centre. The building is now used for industrial purposes.

*Ymwelodd David Lloyd George ar nifer o achlysuron. Gwelir ef yma yn Ysgol Merton House ar yr 8 fed o Fehefin 1924 dydd dadorchuddio cofeb filwrol. Ym Mai 1934 cyflwynodd fedalau am hir wasanaeth i chwarelwyr yn Neuadd y Dref Penmaenmawr.*

David Lloyd George visited Penmaenmawr on more than one occasion. He is seen here at Merton House School on 8 June 1924 at the unveiling of a war memorial. He also presented long service medals to quarrymen at Penmaenmawr Town Hall in May 1934.

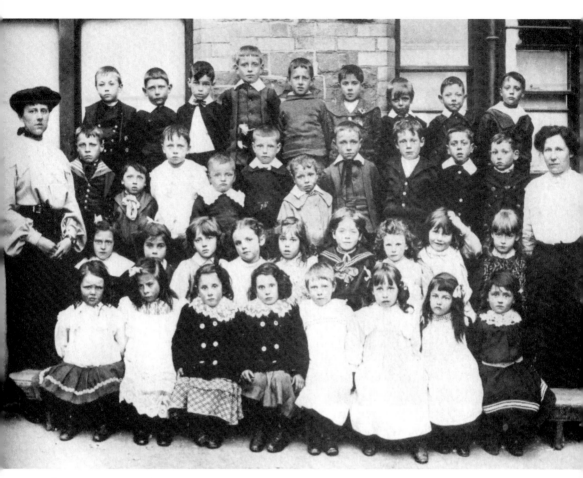

*Plant yr Ysgol Genedlaethol, Penmaenmawr yn 1906.*
Children of the National School, Penmaenmawr in 1906.

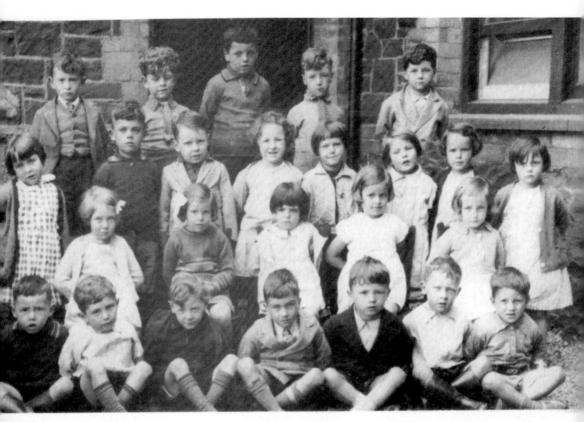

*Plant Ysgol y Babanod Penmaenmawr, dyddiad anhysbys.*
Children of Penmaenmawr Infant School, date unknown.
Back row: William Jones, ? Vaughan, Ronnie Owen, -?-, -?-. Second row: Pat Simmons, Gerald Edwards Gwyn Griffiths, Kathleen Evans, Mary Roberts, Mary Hughes, Mavis Owen, Louise Hughes. Third row: Kathleen Edwards, Barbara Cliffe, Brenda Griffiths, Edna Ross, Doreen Chapman. Front row: Gwynfor Hughes, Helyg Williams, ? Henry, Huw Glyn Williams, Bill Fedrick, John Wilson, Ronnie Wilson.

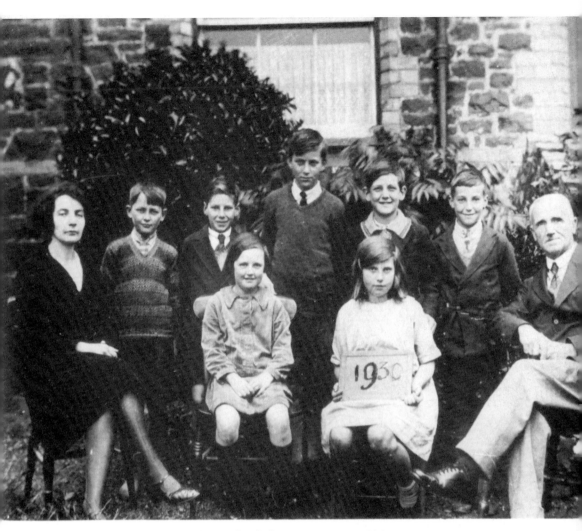

*Dosbarth Ysgoloriaeth yr Ysgol Genedlaethol, Penmaenmawr, 1930.*
The scholarship class of the National School Penmaenmawr, 1930.
Back row: Mrs G. Roberts, Alec Lewis, Allenby Griffiths, Douglas Furlong, Reuben Hughes, Tommy Williams, Mr Jones (headmaster), Front row: Margaret Owen, Lina Roberts.

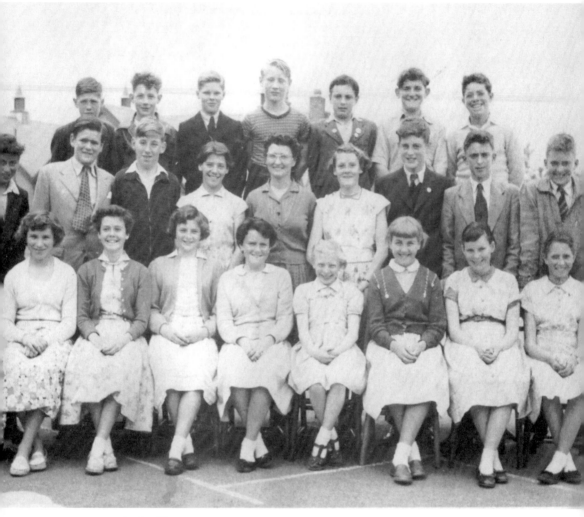

*Form 2, Ysgol Eilradd, Penmaenmawr, 1956.*

Form 2, Penmaenmawr Secondary School, 1956.
Back row: Tony Tharme, Michael Pritchard, Peris Jones, Eric Davies, Dafydd Pritchard, Barry Roberts, Keith Jones. Middle row: Colin Tomos, Michael Hughes, Leslie Jones, Enid Hughes, Miss Mona Lloyd, Gleys Jones, David Griffiths, Warren Petch, Neville Petch. Front row: Collette Hutchell, Iris Jones, Pauline Hughes, Jean Roberts, Alwen Roberts, Pat Bodenham, Alys Hughes, Ray Williams.

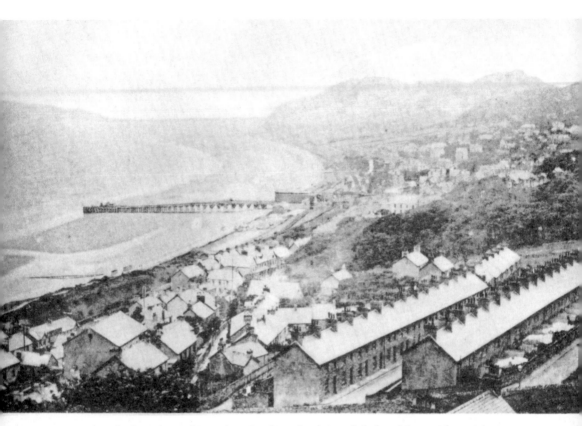

*Penmaenan Golygfa o chwarel Brundrit. Gwelir y rhesdai a adeiladwyd i'r gweithwyr islaw.*
A view of Penmaenman from the Brundrit Quarry. Houses built for quarry workers can be seen
in terraces below.

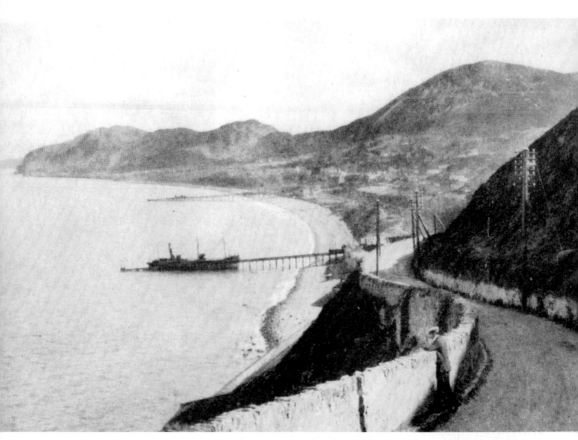

*Penmaenmawr o Ffordd Caergybi. Dyma'r ffordd a redai ar hyd ochr mynydd Penmaenmawr cyn torri twnelau newydd i gysylltu laenmawr a Llanfairfechan yn y 1930au cynnar.*

Penmaenmawr as seen from Holyhead Road. This road ran along the side of Penmaenmawr mountain before new tunnels were built to connect Penmaenmawr with Llanfairfechan in the early 1930s.

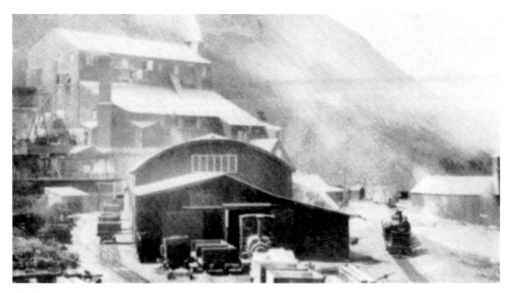

*Adnabyddid chwarel y Graiglwyd fel un y bu datblygiadau mewn malurio cerrig a'r defnydd a wneid o honynt. Melin Braichllwyd oedd y felin gyntaf i'w hadeiladu yn 1888 i gynhyrchu balast i reilffordd y LNWR.*

Graiglwyd quarry was known for its developments in crushed stone products. Braichllwyd Mill was first, built in 1888 to produce railway ballast for the London and North Western Railway.

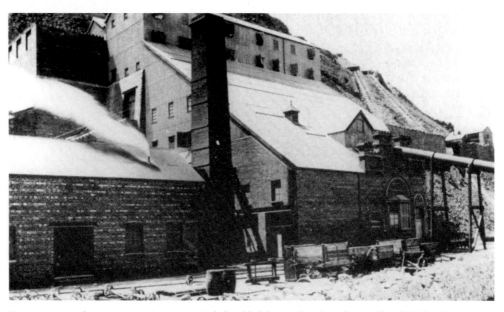

*Gymaint y gofyn am y cerrig man a'i defnydd fel y codwyd melin arall sef Melin Penmarian ychydig o flynyddoedd yn ddiweddarach. Fe'r gwelir yma yn fuan wedi iddi ddechreu cynhyrchu.*

Such was the demand for crushed stone products that a second mill, Penmarian Mill, was opened a few years later, seen here shortly after it went into production.

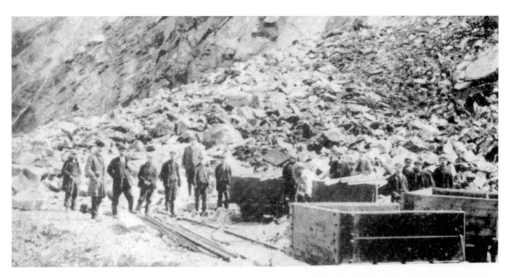

*Chwythid y graig o ochrau'r mynydd gyda ffrydron, ac fe ddefnyddid y cerrig i wneudsetiau neu i'w malurio yn fan. Byddai ffrydriad fawr yn tynnu i lawr 15,000 o dunelli o wenithfaen fel y gwelir yma.*

Rock was blasted from the side of the mountain to be turned into setts, or for crushing. A large blast could bring down around 15,000 tons of granite, as seen here.

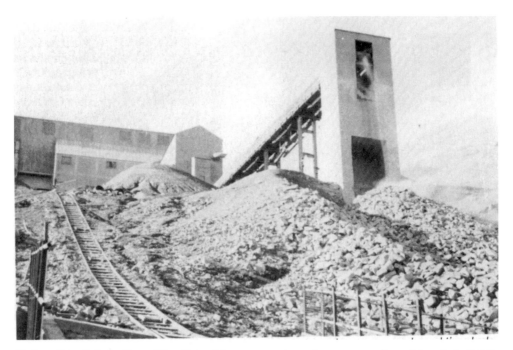

*Melin y Bras Falurio Cyntaf Pendinas. Mae yma gerrig yn bentyrrau yn barod i'w cludo I Felin Penmarian i'w malu'n ymhellach.*

Pendinas Primary Crushing Mill with stone in heaps ready to be transported to Penmarian Mill for further crushing.

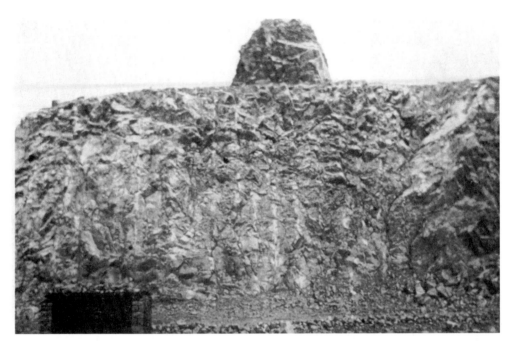

*Copa Penmaenmawr wedi i ran helaeth o'r ithfaen gael ei gludo ymaith.*
The top of Penmaenmawr after much granite had been removed.

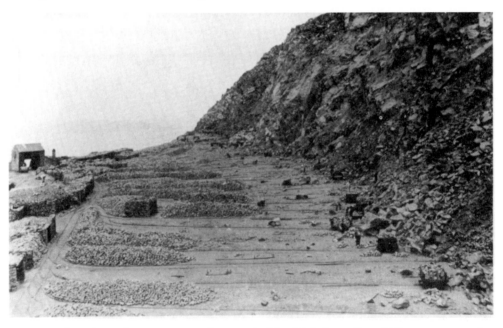

*Un o wynebau chwareli Cwmni'r Brundrit ar ochr Llanfairfechan o Fynydd Penmaenmawr. Ar y dde gwelir creigiau a chwythwyd o'r mynydd ac ar y chwith cytiau y setwyr.*
One of the quarry faces of the Brundrit Company, on the Llanfairfechan side of Penmaenmawr mountain, and sett makers' huts are on the left.

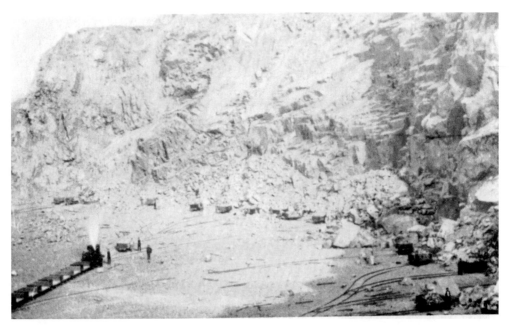

*Wyneb arall o chwareli Cwmni Brundrit. Mae system rheilffordd y chwarel i'w gweld gyda thren yn aros i gludo cerrig i'r melinau malu.*
Another quarry face of the Brundrit Company. The quarry railway system is visible, with a train waiting to haul stone to the crushers.

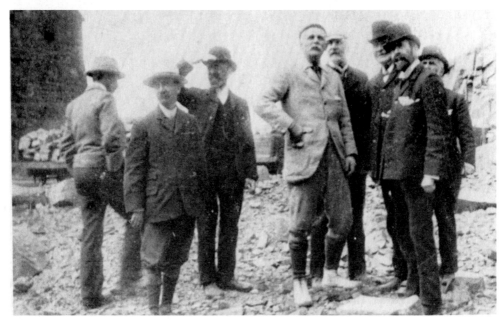

*Y Cyrnol C.H. Darbishire mewn esgidau gwynion yn dangos ymwelwyr o amgylch y chwarel.*
Colonel C.H. Darbishire, with white boots, showing visitors around the quarry.

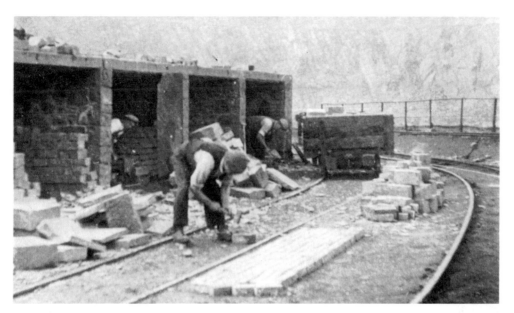

*Gweithwyr setiau yn brysur siapio y wenithfaen yn flociau, gwaith o fedr uchel a fynnai brentisiaeth hir.*

Sett makers busy shaping the granite into blocks, a highly skilled job which required a long apprenticeship.

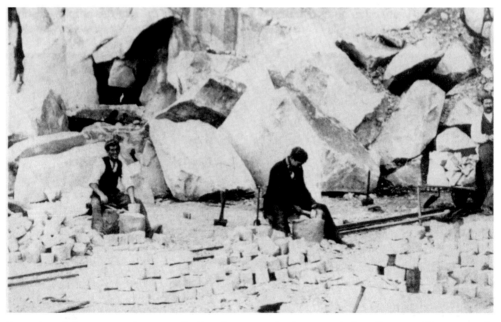

*Fe welir y blociau yn glir yma. Fe lunid y setiau bod amser gyda'r llaw a gallai setiwr da gynhyrchu y rhain beb lawer o wastraff*

The shaped blocks are clearly seen in this view. Setts were always shaped by hand and a good settmaker would have produced these with very little waste.

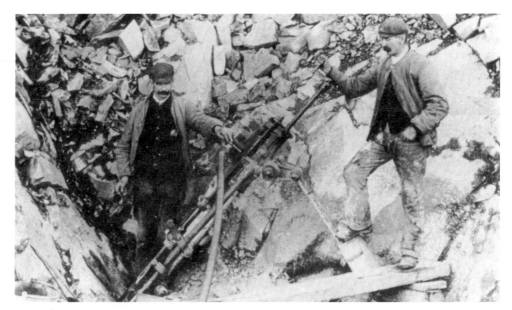

*Y chwareli oedd y prif gyflogwyr yn cyflogi llafur o Penmaenmawr, Llanfairfechan, Dyffryn Conwy, a rhannau eraill o Gogledd Cymru. Yn ei hanterth fe gyflogent tua 2,000 o ddynion. Yma mae dau dyllwr yn paratoi i dorri tyllau ar gyfer ffrwydron i chwythu'r graig o wyneb y chwarel.*

The quarries were major employers, drawing labour from Penmaenmawr, Llanfairfechan, the Conwy Valley and other areas of North Wales. At their peak, the quarries employed some 2,000 men. Here, two rock drillers are preparing to drill shot holes, which will take explosives to remove rock from the quarry face.

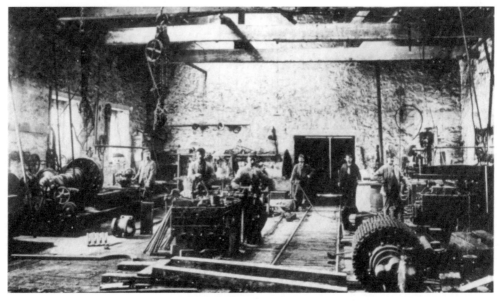

*Edrych i mewn i weithdy'r chwarel. Yma y cedwid gofalaeth ar y peiriannau.*

A view inside one of the quarry workshops where much of the machinery was maintained.

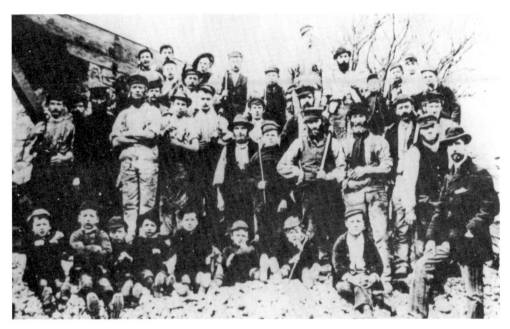

*Mintai o chwarelwyr gyda a harfau morthwylio. Arferai y bechgyn lleiaf forthwylion metling gyda choes hir iddynt i falu'r cerrig i greu 'chippings' ar gyfer ffyrdd.*
A quarrying gang with their hammer tools. The small boys used a long handled mettling hammer for breaking up stones to create chippings used on roads.

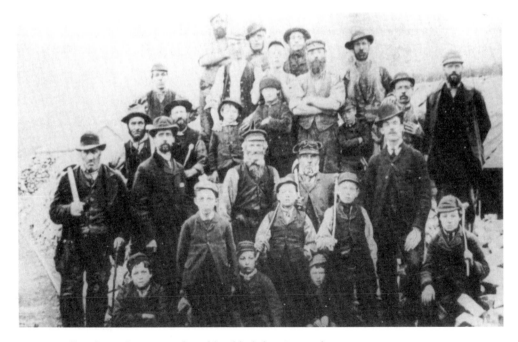

*Mintai arall o chwarelwyr yna mlynyddoedd olaf y 19 canrif*
Another quarrying gang in the late nineteenth century.

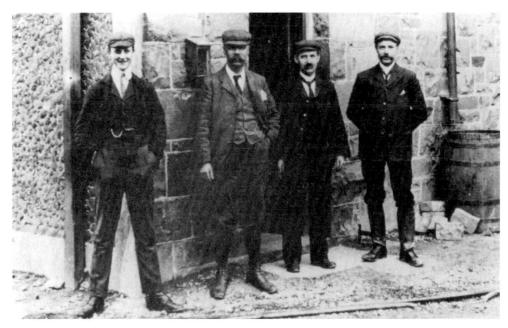

*Pedwar o staff y swyddfa yn chwarel Graiglwyd.*
Four of the office staff at Graiglwyd quarry.

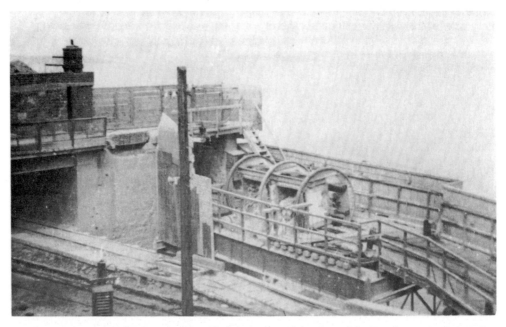

*Y tip gwageni ym Melin Penmarian. Cludid cerrig a Felin Bras falu Pendinas a'i dipio i dop Melin Penmarian a malu'r cerrig am y tro olaf yn fanach fyth ar gyfer ffyrdd.*
The wagon tippler at Pemarian Mill. Stone was brought from the primary crusher at Pendinas and tipped into the top of Penmarian Mill for final crushing to produce roadstone.

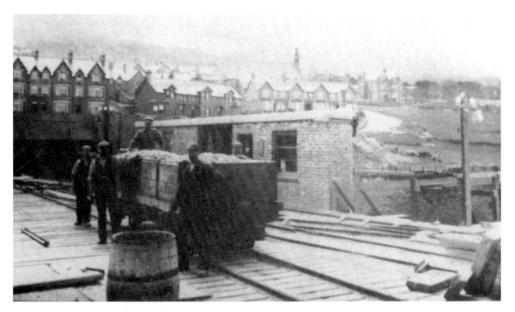

*Grwp o lwythwyr gyda gwagen ar jetty Graiglwyd yn y dyddiau cyn i feltiau gael eu gosod i ysgafnhau llwytho'r llongau.*

A group of loaders with railway wagon at Graiglwyd jetty in the days before belts were installed to ease the loading of ships.

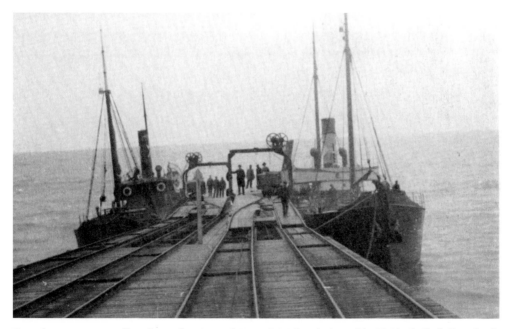

*Dwy long yn aros eu llwytho a cherrig wrth jetty Graiglwyd. Ar y dde SS* Bluebell, *fe llwythir hi a 629 tunnell o facadam ar gyfer Cyngor Sir Caint.*

Two ships await loading of stone at Graiglwyd jetty. On the right is SS *Bluebell*, which will be loaded with 620 tons of macadam for Kent County Council.

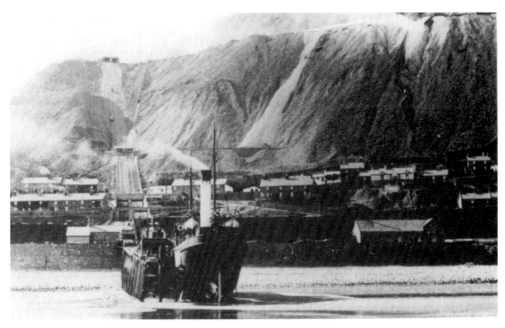

*Llwytho llong wrth jetty Penmaenan eiddo Cwmni Brundrit. Yn y cefndir mae wyneb y chwarel, inclên, storfeydd a thai y chwarelwyr ym Penmaenan.*
A ship being loaded at Penmaen jetty of the Brundrit Company. In the background is the quarry face, railway incline, hoppers and the quarry houses at Penmaenan.

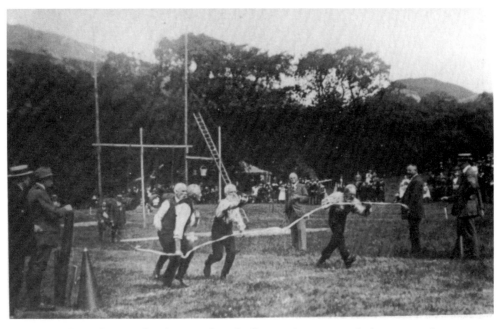

*Gornestau chwarel y Graiglwyd. Yng nghanol y llun gwelir C.H. Darbishire yn gwylio.*
Gralglwyd quarry games. C.H. Darbishire is looking on in the centre.

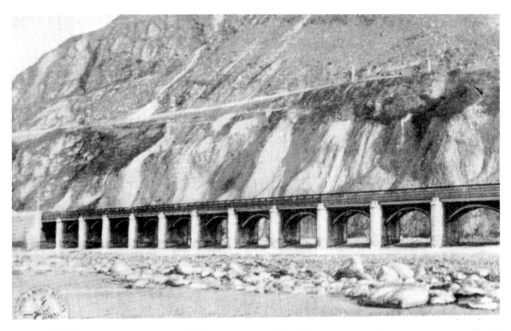

*Fe gysylltid Penmaenmawr a Llanfairfechan gan reilffordd a redai trwy dwnel a thros pontffordd isel. Uwchben mae yr hen ffordd Caergybi. .*

The railway link between Penmaenmawr and Llanfairfechan was through a tunnel and over a low viaduct. Above is the old Holyhead Road.

*Hen Ffordd Caergybi yn crogi ar lethr mynydd Penmaenmawr.*

The old Holyhead Road perched on the side of Penmaenmawr mountain.

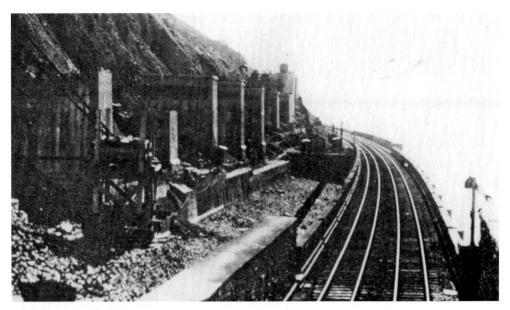

*Yn nechreu y 1930au gwelwyd gwelliannau i'r ffyrdd ym Penmaenmawr a Llanfairfechan. Mae ffordd bont newydd yn codi uwehlaw'r rheilffordd.*

The early 1930s saw road improvements at Penmaenmawr and Llanfairfechan. A new road viaduct is rising from just above the railway.

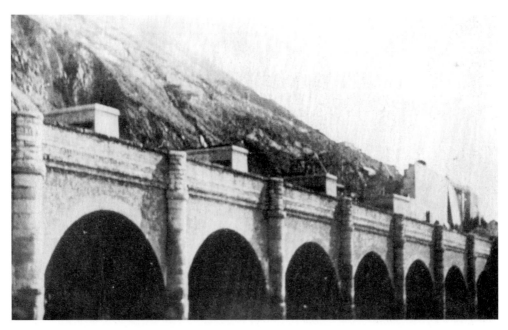

*Adeiliadu pileri'r fforddbont. Mae'r bont newydd yn awr yn dod i'r amlwg uwch ben y rheilffordd.*

Viaduct piers under construction. The new viaduct is now appearing above the railway.

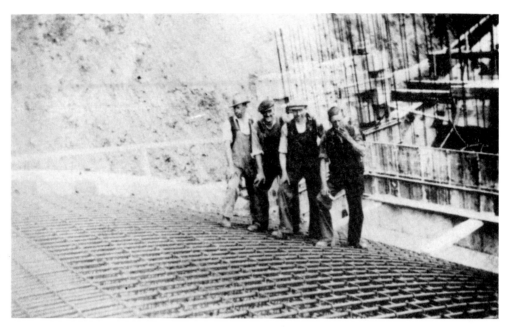

*Pedwar a adeiladwyr i'w gweld ar ben fframwaith bwa un o'r fforddbontydd newydd.*
Four road construction workers are seen on top of the framework for one of the new viaduct arches,

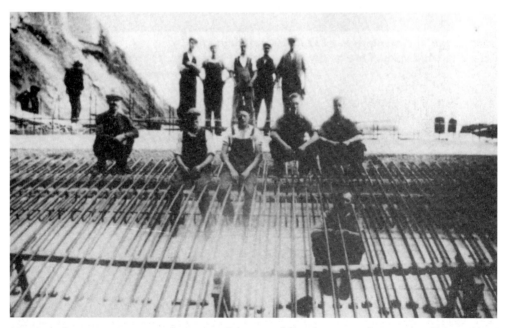

*Mae gweithwyr yn paratoi i gael tynnu eu llun gan sefyll ar ben un o'r bwau newydd. Ar y blaen canol yn gwisgo beret mae Prior Hughes.*
Construction workers pose for a picture on top of one of the new arches. Front centre, with beret, is Prior Hughes.

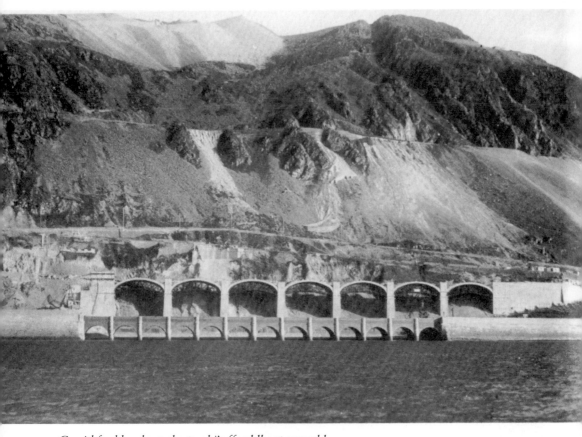

*Gweithfeydd y chwarel y tu ol i'r fforddbont newydd.*
Behind the new viaduct are quarry workings on Penmaenmawr mountain.

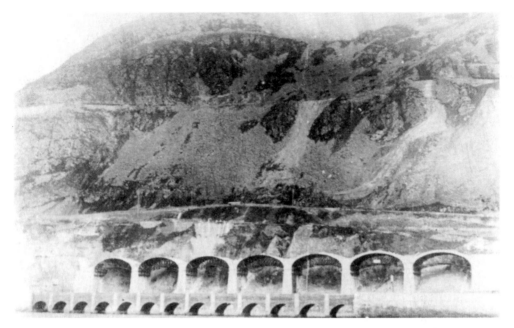

*Mae bwau y-bontffordd newydd bron wedi eu cwblhau. Mae pileri cynhaliol y bont wedi eu treiddo i mewn i ochr y mynydd.*

The new viaduct's arches are near completion. The supporting piers were built into the side of the mountain.

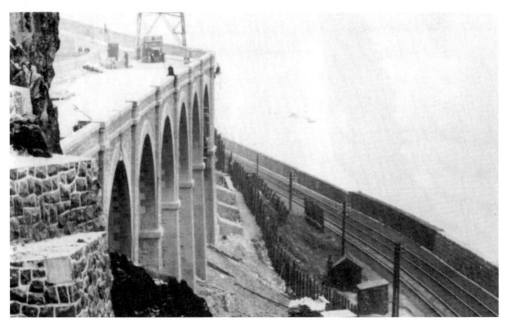

*Fforddbont Pen-y-Clip bron wedi ei chwblhau a'r gwaith yn parhau ar wyneb y ffordd ei hun.*

The Pen-y-Clip viaduct is almost finished and work is continuing on the road surface itself.

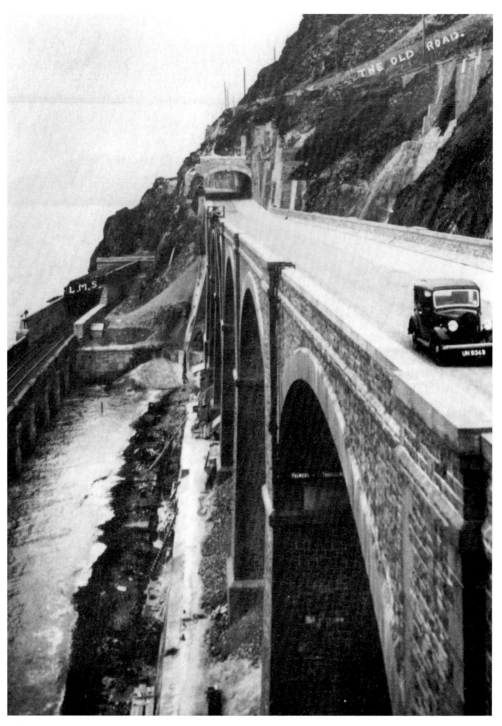

*Ffordd newydd Pen-y-Clip, a agorwyd yn 1932, wedi ei darlunio rhwng ffordd a rheilffordd.*
The new Pen-y-Clip road, opened in 1932, pictured between road and railway.

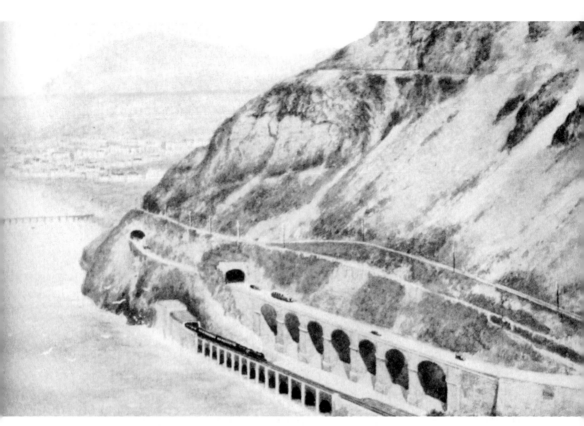

*Golygfa o'r awyr o ffordd newydd Pen-y-Clip gyda'r rheilffordd yn rhedeg wrth ei hochr. Mae'r twnelau newydd i gludo'r ffordd hefyd i'w gweld.*

An aerial view of the new Pen-y-Clip road, with the railway running alongside. New tunnels to carry the road are also visible.

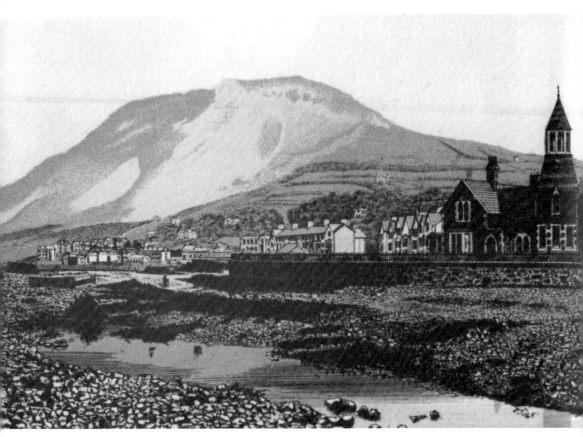

*Glan y mor Llanfairfechan yn niwedd y 19 canrif. Mae rhai tai yn wynebu'r mor wedi eu codi, ond mae'r promenad heb ei ddatblygu yn iawn hyd yma.*

The seafront at Llanfairfechan in the late nineteenth century. Some seafront houses have been built, but the promenades are yet to be properly developed.

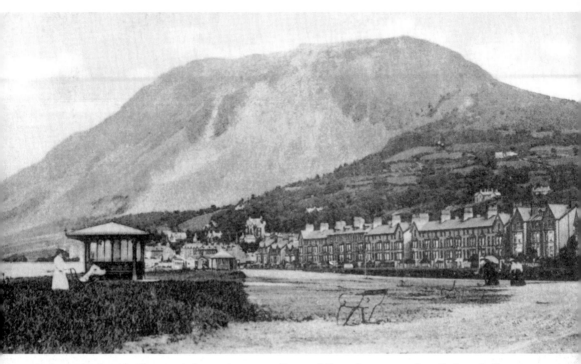

*Erbyn troiad y canrif mae tai glannau'r mor wedi eu cwblhau a'r promenad wedi ei osod allan.*
By the turn of the century, house building along the seafront is complete and the promenade has been laid out.

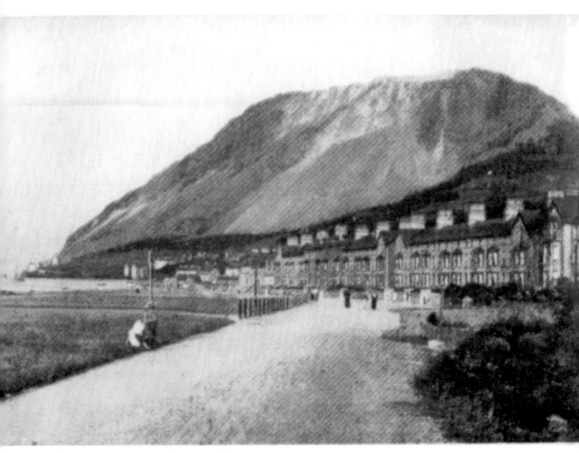

*Rhodfa Llanfairfechan o'r tu cefn i'r promenad fel yr edrychai ar droiad y canrif*
Llanfairfechan Parade, just beyond the promenade, as it appeared at the turn of the century.

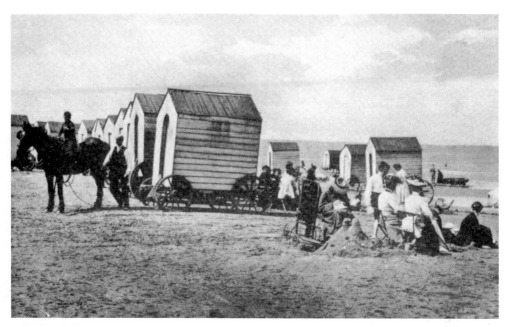

*Traeth Llanfairfechan yn nyddiau Iorwerth y 7fed. Mae digonedd o gerbydau ar gyfer ymdrochi, ar y tywod.*

Llanfairfechan beach in Edwardian times. Bathing machines are in abundance on the sands.

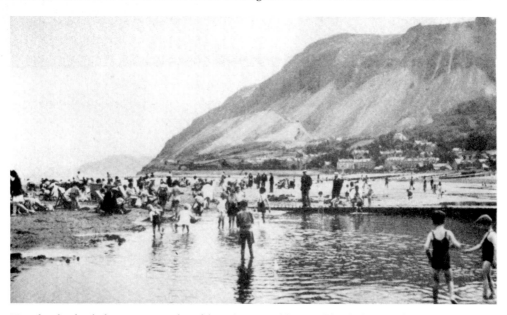

*Traeth Llanfairfechan cyn yr Ail Ryfel Byd.Mae poblogrwyddy dref yn amlwg yr amser yma, gyda'r brysurdeb o'r mwyaf ar y traeth.*

Llanfairfechan beach before World War Two. The popularity of the town during this period is quite obvious, the beach being extremely busy.

*Erbyn y 1950au nid oes gymaint o gwmpas, ond edrychant fel pe'n mwynhau eu hunain.*
By the 1950s there are less people around, but they all seem to be enjoying themselves.

*Yr oedd hel cregyn gleision ar y traeth yn Llanfairfechan yn alwedigaeth bwysig ym mlynyddaedd cynnar yr 20 fed canrif Gwerthid y cregyn a ddrws i ddrws gan y casglwyr.*
Collecting mussels from the beach at Llanfairfechan was an important occupation in the early years of the twentieth century. Much of the shellfish collected were sold door to door by the people who had collected them.

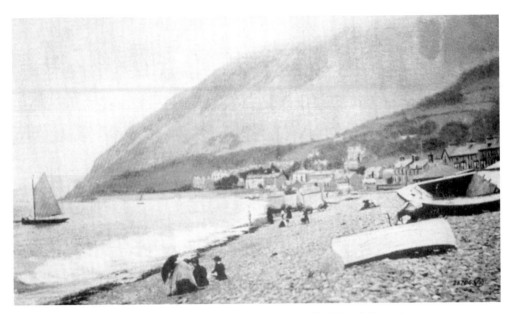

*Diwmod dihaul ac annifyr ar draeth Llanfairfechan cyn y Rhyfel Byd Cyntaf.*
A grey, miserable day on Llanfairfechan beach just before the First World War.

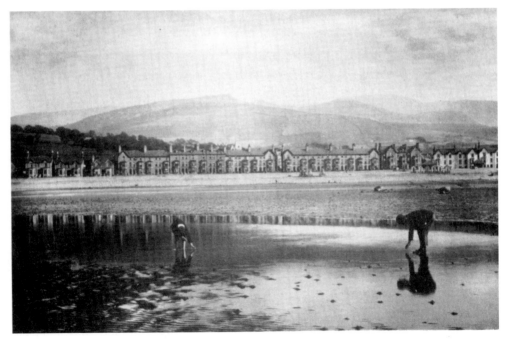

*Y ffrynt Llanfairfechan, darlun a dynnwyd a fin y dwr.*
A view of the seafront at Llanfairfechan from the edge of the sea.

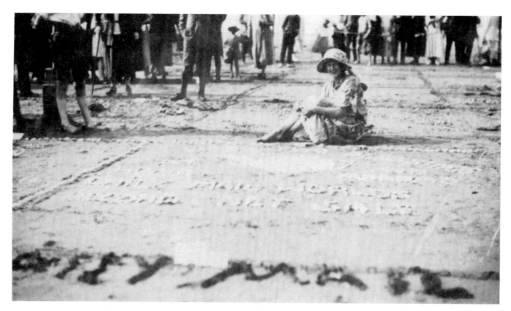

*Trefnid gornestau ar y traethau gan baparau cenedlaethol, magis y Daily Mail yn ystod y 1920au a'r 30 au. Y mae gornest o'r fath yn myn rhagddi ar draeth Llanfairfechan.*
Beach contests were organised by national newspapers, such as the *Daily Mail*, during the 1920s and '30s. One such contest is in progress at Llanfairfechan beach.

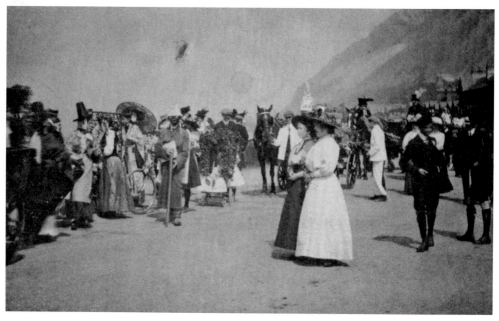

*Dyma fel yr edrychai'r rhadiannwyr yn Llanfairfechan yn amser Iawerth 7fed.*
Llanfairfechan promenaders as they appeared in Edwardian times.

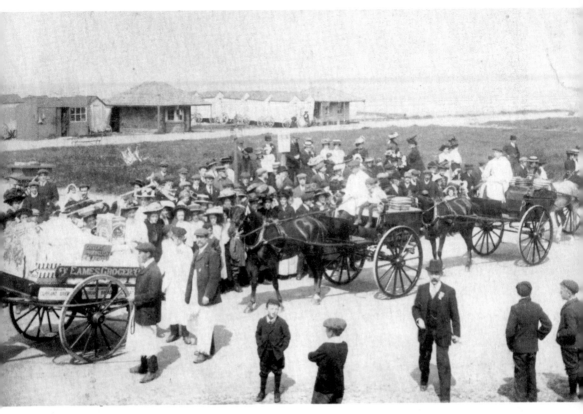

*Gorymdaith ar lan y mor yn Llanfairfechan ym mlynyddoedd olaf y 19 canrif. Sylwch ar y cytiau a'r cerbydau ymdrochi ar fin y dwr.*

A procession on the seafront at Llanfairfechan in the latter years of the nineteenth century. Note the huts and bathing machines near to the seashore.

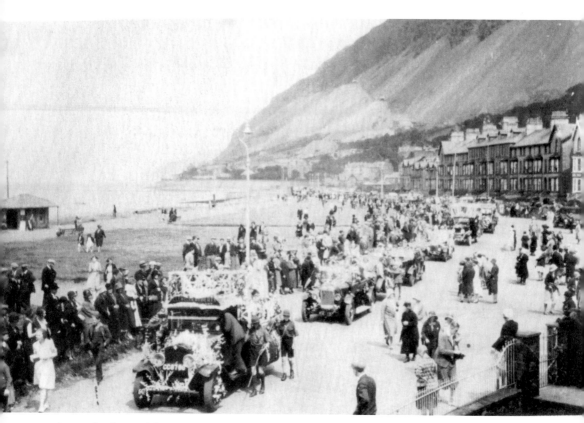

*Gorymdaeth camifal ar y promenad Llanfairfechan yn ystod haf 1931.*
Carnival procession on Llanfairfechan promenade during the summer of 1931.

*Uniad Ffordd Penmaenmawr a Ffordd yr Orsaf, Llanfairfechan yn y 1930au. Ffordd yr Orsaf i'r chwith yw prif ganolfan siopau yn Llanfairfechan. Bu lledu ar Ffordd Penmaenmawr yn y 1960au. Y mae'r groesffordd o dan reolaeth goleuadau traffig er bod y ffordd newydd A55 wedi gostwng cryn lawer ar brysurdeb yr hen ffordd.*

Junction of Penmaenmawr Road and Station Road in the 1930s. Station Road, to the left, is the main shopping street in Llanfairfechan. Penmaenmawr Road was widened in the 1960s. Traffic lights now control this junction, although the new Expressway has made the road very much quieter than it used to be.

*Glan Lavan, Shore Road East, Llanfairfechan, tua 1931. Dymchwelwyd y ty yn 1980au i wneud lle i'r ffordd A55 newydd. Ceuffordd i gerddwyr sydd ar y safle yn awr. Mrs Jane Roberts sydd wrth y drws.*

Glan Lafan, Shore Road East, *c.* 1931, with Mrs Jane Roberts at the door. The house was demolished in the 1980s to make way for the new A55 Expressway. A pedestrian subway now stands on the site.

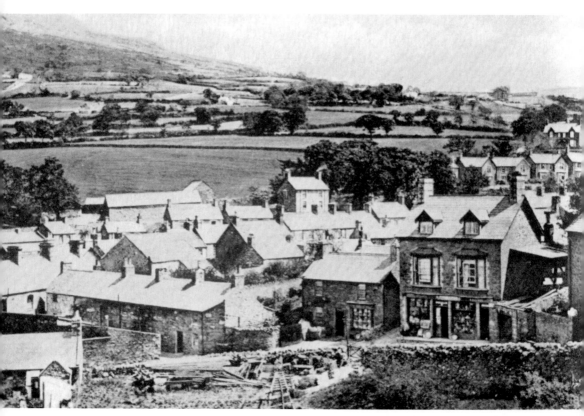

*Golygfa o Llanfairfechan o Fynwent yr Eglwys Gymraeg yn union cyn dechreu'r Rhyfel Byd Cyntaf.*

A view of Llanfairfechan from the Welsh churchyard, immediately before the First World War.

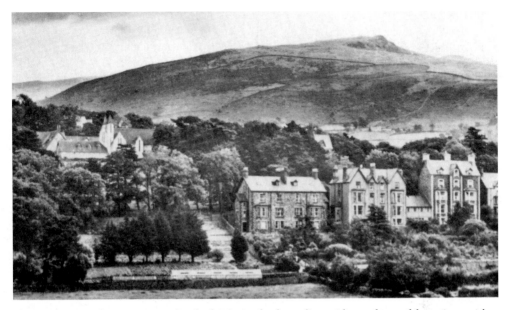

*Carreg Fawr i'r dwyrain o ganol y dref. Mae'r olygfa wedi newid cryn lawer fel mae'r gwaith ar A55 yn brysio ymlaen.*

Carreg Fawr, to the east of Llanfairfechan town centre. This scene is much changed as work on the A55 Expressway continues apace.

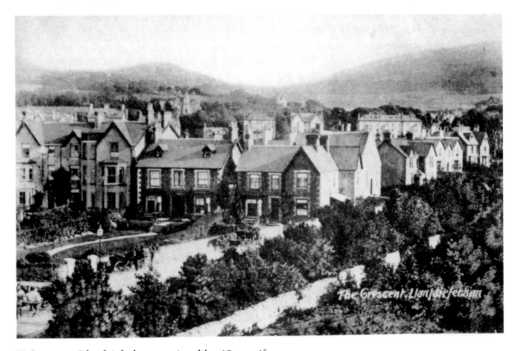

*Y Crescent, Llanfairfechan yn niwedd y 19 canrif.*

The Crescent, Llanfairfechan in the late nineteenth century.

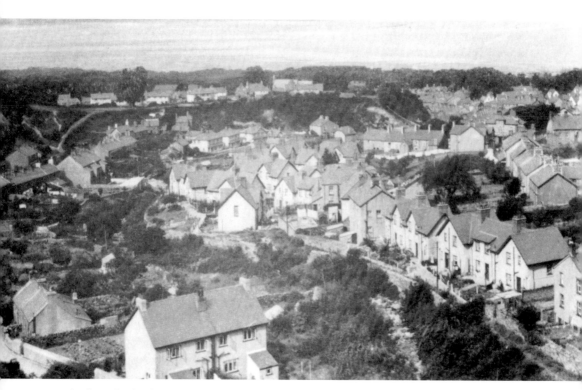

*Golygfa o Llanfairfechan o Ben'r ochr yn dangos ystad Pen-y-Bryn.*
A view of Llanfairfechan from the Terrace, showing the Pen-y-Bryn estate.

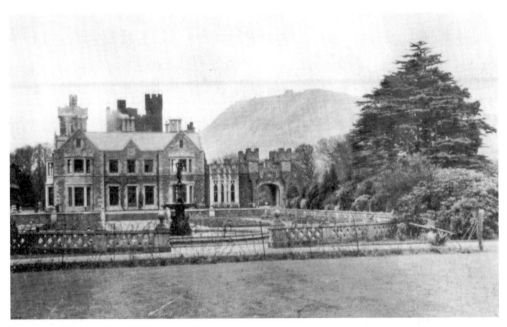

*Bryn-y-Neuadd, Llanfairfechan. Mae'r adeilad yn awr yn rhan o ysbyty i gleifion o dan anfantais meddyliol.*
Bryn-y-Neuadd, Llanfairfechan, The building is now part of a hospital for the mentally handicapped.

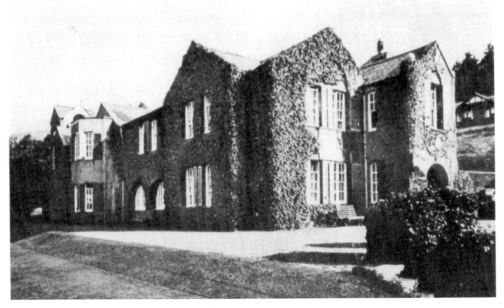

*Plas Heulog, Llanfairfechan fel yr edrychai yn y 1930au.*
Plas Heulog, Llanfairfechan as it appeared in the 1930s.

*Y Queens Hotel, Llanfairfechan ar doriad y canrif.*
The Queens Hotel, Llanfairfechan at the turn of the century.

*Yr Heath Memorial Home, Ffordd Penmaenmawr, Llanfairfechan yn 1920 au.*
The Heath Memorial Home, Penmaenmawr Road, Llanfairfechan in the 1920s.

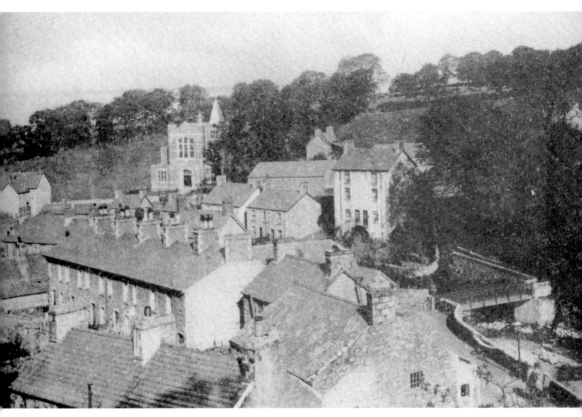

*Yr Hen Bentref, Llanfairfechan, fel ei gwelid, o'r bryniau uwchlaw yn y 1920au.*
The Old Village, Llanfairfechan, as seen from the hills above in the 1920s.

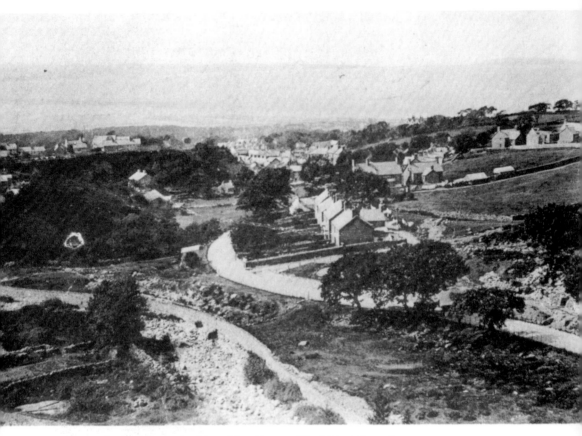

*Y Nant, Llanfairfechan yn y blynyddoedd cyn y Rhyfel Byd Gyntaf.*
The Valley, Llanfairfechan in the years before the First World War.

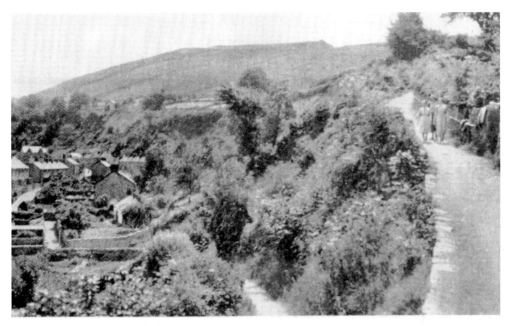

*Rhodfa Pen'r ochr, Llanfairfechan. Yr oedd y rhodfa hon ar y bryniau tu ol i'r dref.*
Terrace Walk, Llanfairfechan. The walk was on the hills behind the town.

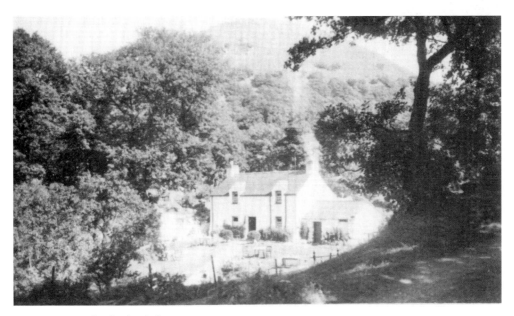

*Yr Nant y Coed, Llanfairfechan.*
The Happy Valley, Llanfairfechan.

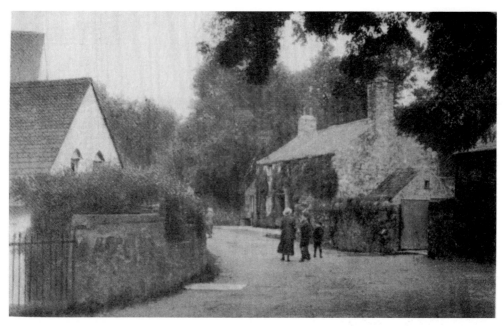

*Fferm y Plas, Llanfairfechan ym mlynyddoedd cynnar y 20fed canrif.*
Plas Farm, Llanfairfechan in the early years of the twentieth century.

*Grisiau Pen'r ochr, Llanfairfechan.*
The Terrace Steps, Llanfairfechan.

*Pont y tair ffrwd, Llanfairfechan. Yn y bryniau tu ol i'r dref.*
Three Streams Bridge, Llanfairfechan, situated in the hills behind the town.

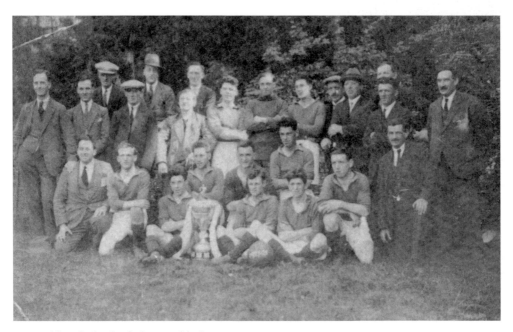

*Tim Peldroed Llanfairfechan ar ddechreu tymor 1927/8.*
Llanfairfechan Town Football Club at the start of the 1927/8 season.

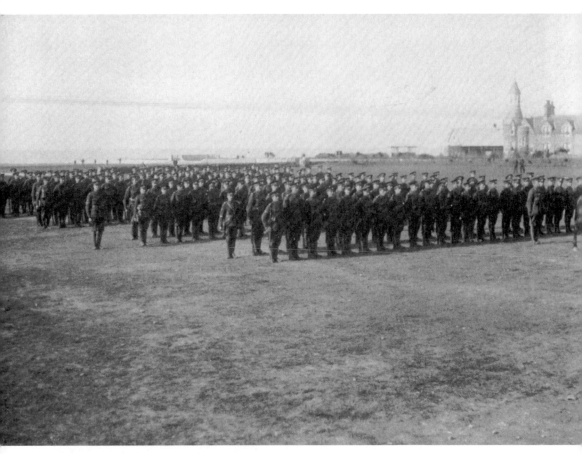

*Milyr y 24ain Catrawd Manceinion ar barêdyn y parc, ychydig i'r chwith o'r promenad Llanfairfechan, yn ystod y Rhyfel Byd Cyntaf.*
Soldiers of the 25th Manchester Regiment on parade at the park, just west of the promenade, in Llanfairfechan during the First World War.

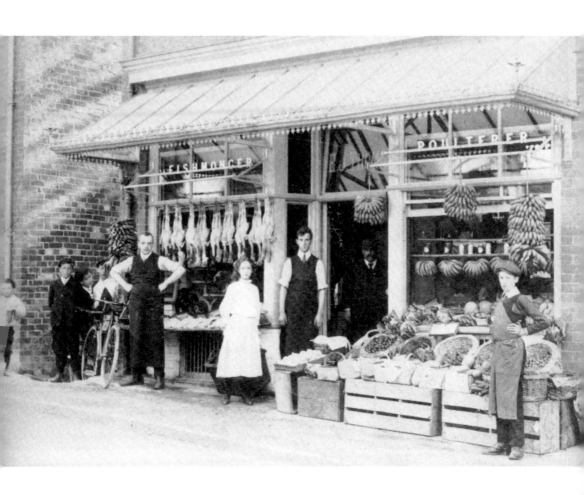

*Siop bysgod a dofednod E.J. Thomas, Ffordd yr Orsaf, Llanfairfechan fel yr oedd ar doriadd y canrif.*

E.J.Thomas, fishmongers and poulterers, Station Road, Llanfairfechan as it appeared at the turn of the century.

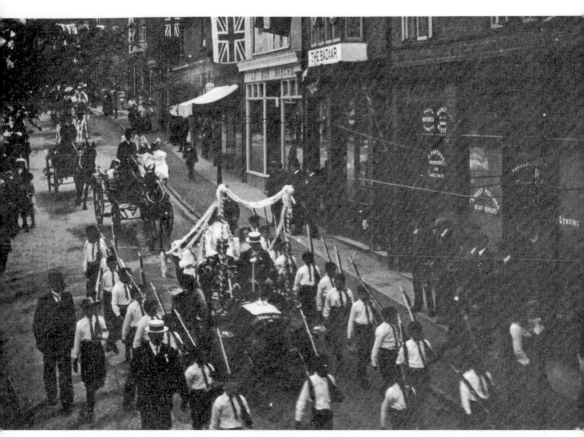

*Rhan o orymdaith Calan Mai ar Ffordd yr Orsaf, Llanfairfechan yr 1909.*
Part of the May Day procession down Station Road, Llanfairfechan in 1909.

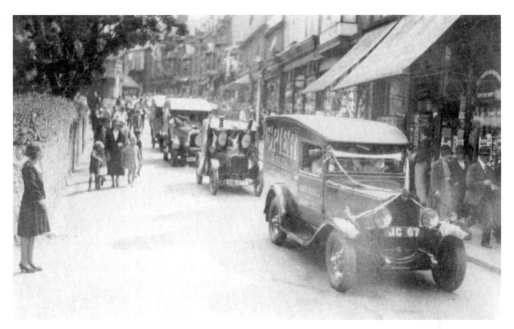

*Gorymdaith Carnival ar hyd Ffordd yr Orsaf, Llanfairfechan yn 1931.*
Carnival procession along Station Road, Llanfairfechan in 1931.

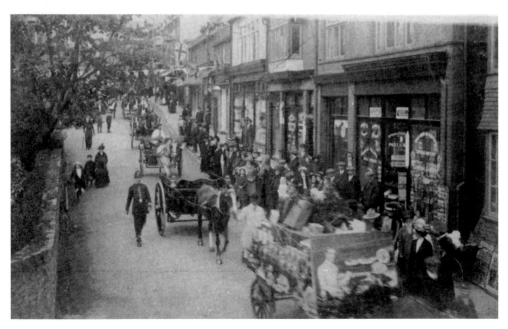

*Gorymdaith Calan Mai ar hyd Ffordd yr Orsaf, Llanfairfechan yn 1914.*
May Day procession along Station Road, Llanfairfechan in 1914.

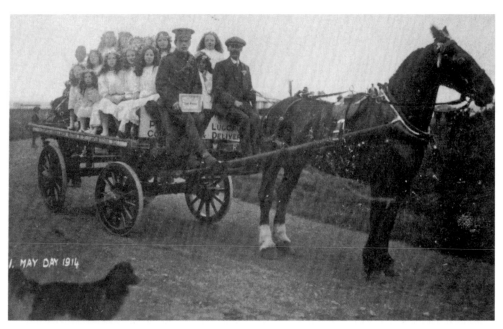

*Flot o eiddo y LNWR, yng ngorymdaith Calan Mal 1914.*
A horse-drawn float, provided by the London and North Western Railway, for the May Day procession at Llanfairfechan in 1914.

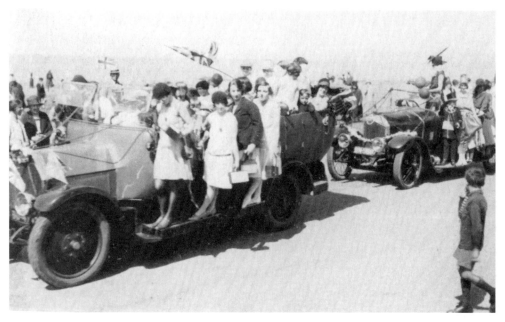

*Rhan o orymdaith Frenhines y Rhosynnau ar y promenad Llanfairfechan yn 1929.*
Part of the Rose Queen Carnival procession along Llanfairfechan promenade in 1929.

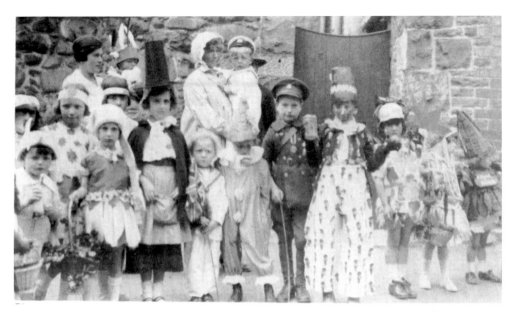

*Plant wedi eu gwisgo ar gyfer gorymdaith y Carnifal ar Fehefin 30 1926.*
Children dressed for the carnival procession on 30 June 1926.

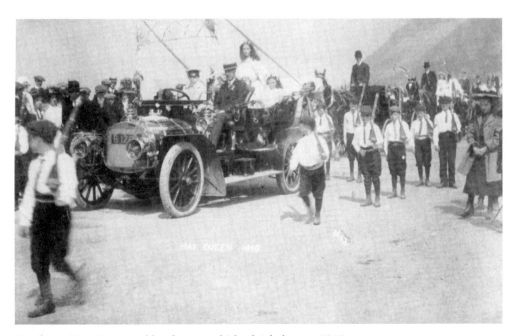

*Brenhines Mai a'i gosgordd ar bromenad Llanfairfechan yn 1910.*
The May Queen and escort at Llanfairfechan promenade in 1910.

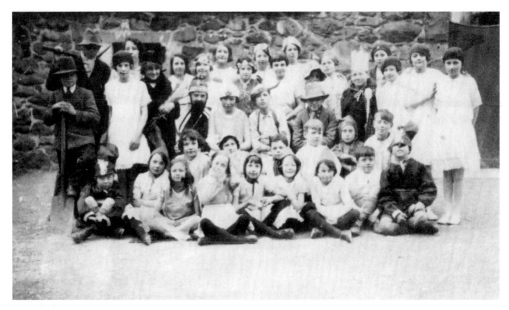

*Nifer o blant bychain'o Ysgol y Pentref, Llanfairfechan yn y 1920au.*
A group of young schoolchildren of the village school, Llanfairfechan in the 1920s.

*Genethod o Ysgol y Pentref, Llanfairfechan yn y 1920au.*
Girls of the village school, Llanfairfechan in the 1920s.

# RAHN TRI • SECTION THREE

# Dyffryn Conwy
# The Conwy Valley

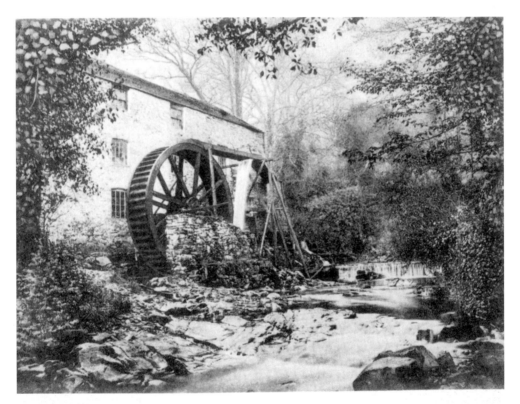

*Y felin ddwryn Nhrefriw, fe'i gyrrid gan ddwr yr Afon Conwy ac yn cyn hyrchu'r pwer i'r melinau gwlan yn yr adeiladau yn y cefn.*

The water mill at Trefriw, which was driven by the water of the River Conwy and powered woollen mills housed in the building behind.

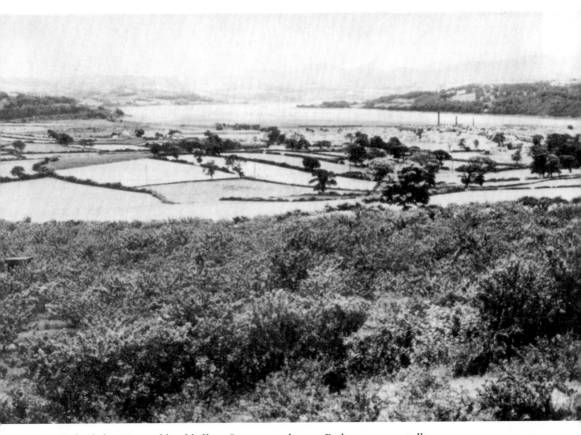

*Golygfa banoramaidd o ddyffryn Conwy, yn dangos Dolgarrog yn y pellter.*
A panoramic view of the Conwy valley, showing Dolgarrog in the distance.

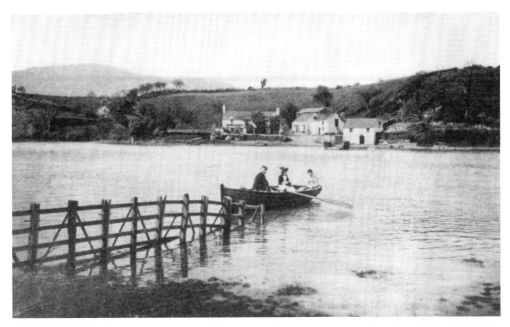

*Y Fferi yn Nhal-y-Cafn, ychydig i'r gorllewin o bont sy'n croesi'r Afon Gonwy. Y mae'r Ferry Hotel fodern yn nodi'r fan glanio ar yr ochr arall pan gyrhaeddai fferi am Dy'n-y-Groes.*
The ferry at Tal-y-Cafn, just west of a bridge over the River Conwy. The modern Ferry Hotel marks the landing spot on the other side of the river, where the ferry arrived for Tyn-y-Groes.

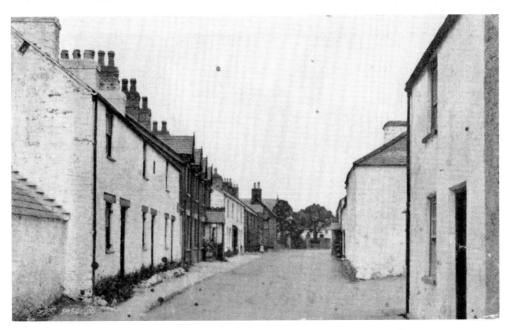

*Pentref Eglwys Bach yn agos i Lan Conwy. Mae gerddi Bodnant yn agos i'r fan yma.*
The village of Eglwysbach, near Glan Conwy. Bodnant Gardens are near to this point.

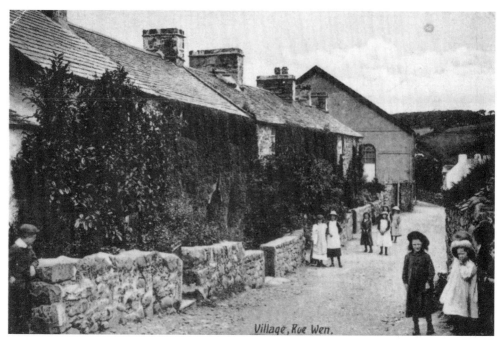

*Pentref Roe Wen ym mlynyddoedd cynnar yr ugeinfed canrif.*
The village of Roe Wen in the early years of the twentieth century.

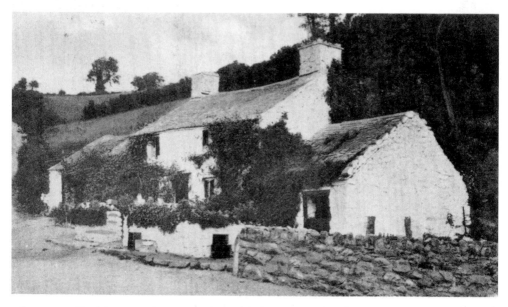

*Fferm Groesffordd Roe yn ymyl penref deniadol Roe Wen.*
Groesffordd Roe Farm, near to the picturesque village of Roe Wen.

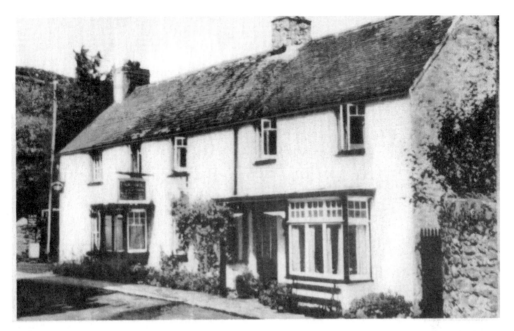

*Tafarn Y Ty Gwyn, Roe Wen.*
Ty Gwyn Hotel, Roe Wen.

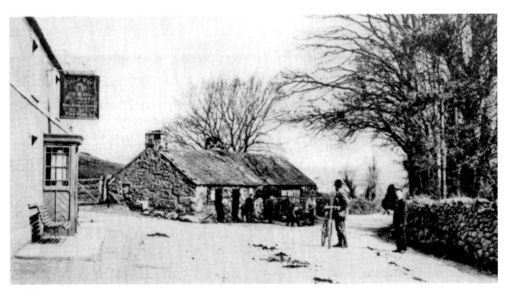

*Tafarn y Bedol a'r efail ym mhentref bach Tal-y-Bont o gylch troiad y canrif Mae Tal-y-Bont wedi cynnyddu yn fawr er yr Ail Ryfel Byd. Adeiladu tai ar raddfa eang yn digwydd yno.*
Bedol Hotel and smithy in the little village of Tal-y-Bont, at around the turn of the century. Tal-y-Bont has expanded a lot since the Second World War, with extensive house building undertaken there.

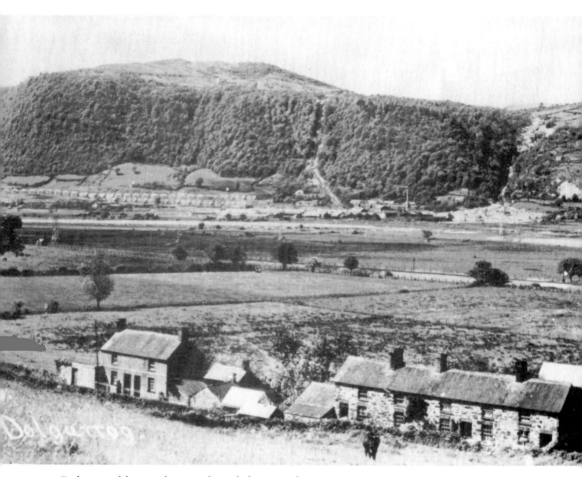

*Dolgarrog fel ei gwelir o'r ochr gyferbyn i'r Afon Conwy. Mae'r tai newydd a welir ar y chwith yn y darlun hwn, yn profi i'r darlun gael ei dynnu gwedi trychineb rhwygo'r argae yn 1925.*

Dolgarrog, as seen from the other side of the River Conwy. New housing, seen in the left distance, shows that this picture was taken after the dam disaster of 1925.

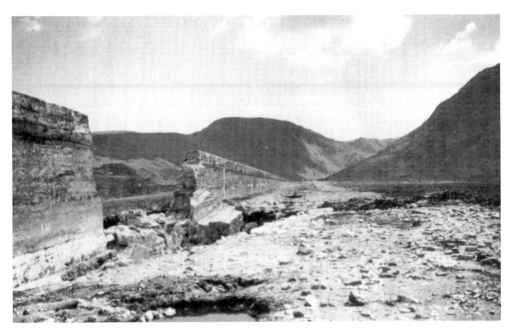

*Argae'r Eigiau yn y mynyddoedd uwchben Dolgarrog. Y mae'r rhwyg yn y mur yn dangos ple rhuthrodd y dwfr allan i ddwyn trychineb i'r pentref islaw un nos dyngedfenol yn 1925.*
Eigiau Dam in the mountains above Dolgarrog. The breach shows where the water broke through, bringing disaster to the village below, one fateful night in 1925.

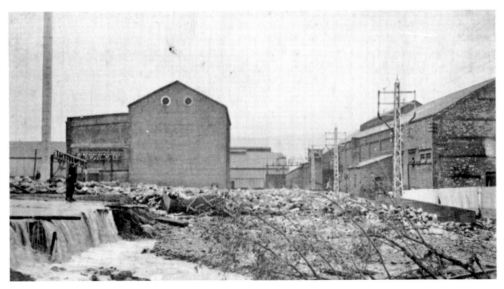

*Y gwaith alwminiwm yn dangos effeithiau y gorlifiad ar y gwaith a'r pentref.*
The aluminium works, showing the results of the break in the dam, and the damage done to the works and village.

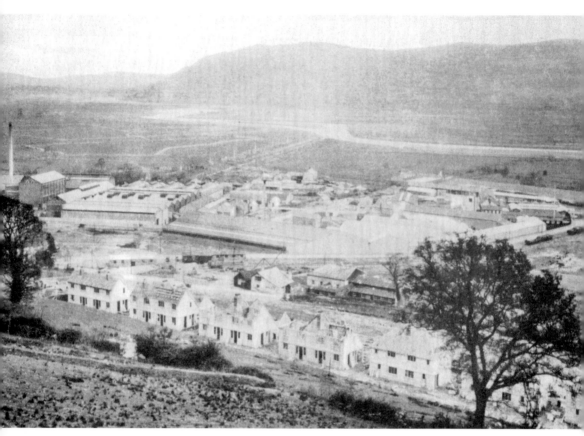

*Taylor Avenue, Dolgarrog, gyda'r tai brys a gynlluniwyd, yn cael eu hadeiladu ar ol trychineb yr argae. Gellid codi tai o'r fath yn gyflym a hynny yn galluogi ail gartrefu yn fuan yr rhai a adawyd yn ddi gartref. Yn y cefndir gwelir y gwaith alwminiwm.*

Taylor Avenue, Dolgarrog, with new prefabricated houses under construction following the dam disaster. Prefabricated houses were erected quickly and allowed rapid rehousing of those left homeless in the aluminium works.

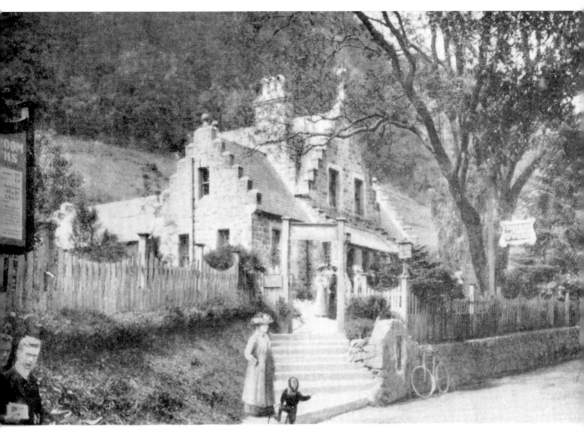

*Ffynhonnau Trefriw yn enwog am eu dwr iachusol. Yma gwelir ystafelloedd y pympiau a'r baddonau ar gyfer y rhai a ddymunai fantesio ar rinweddau'r dyfroedd hyn. Darlun a droiad canrif geir yma.*

Trefriw Wells was known for its 'health-giving' spa water. Here, the pump room and baths, for people wishing to take advantage of these waters, is seen in a turn of the century view.

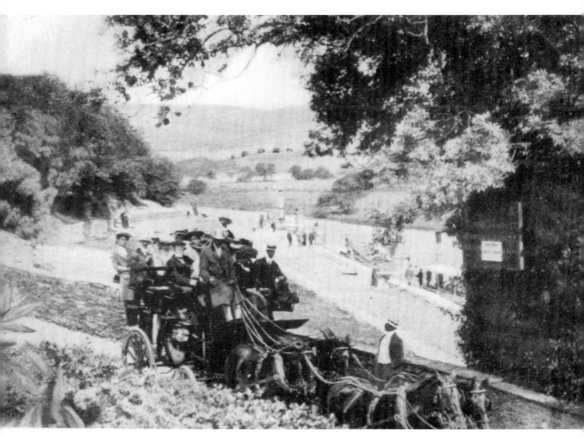

*Golygfa o goets fawr yn Nhrefriew gydag Afon Gonwy a chychod yn y cefndir.*
A view of a stagecoach at Trefriw, with the Conwy river and riverboats in the background.

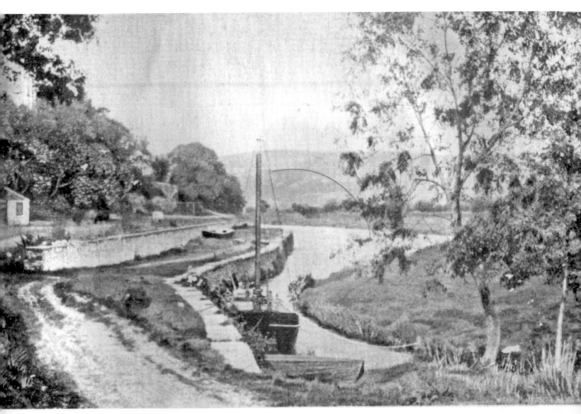

*Y cei yn Nhrefriw, oddiyma y cludid cynnyrch y melinau gwlan i'r arfordir gan ddefnyddio'r Afon Gonwy.*

The quay at Trefriw, from where products of the woollen mills were taken to the coast, using the River Conwy.

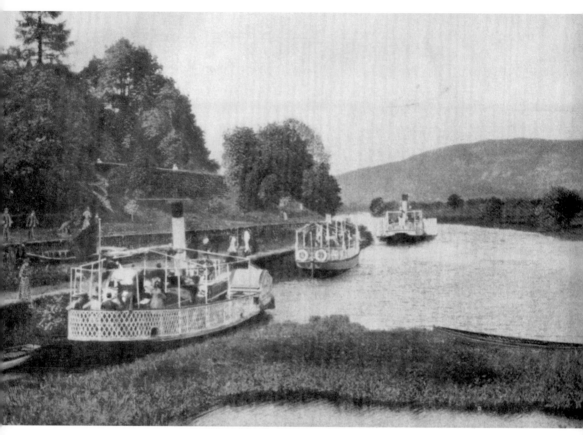

*Cei Trefriw a'r cychod ar Afon Gonwy. Rhoi teithiau pleser i'r ymwelwyr yn y rhanbarth oedd pwrpas y cychod.*

Trefriw quay and riverboats on the River Conwy. These boats gave peasure trips to holidaymakers in the area.

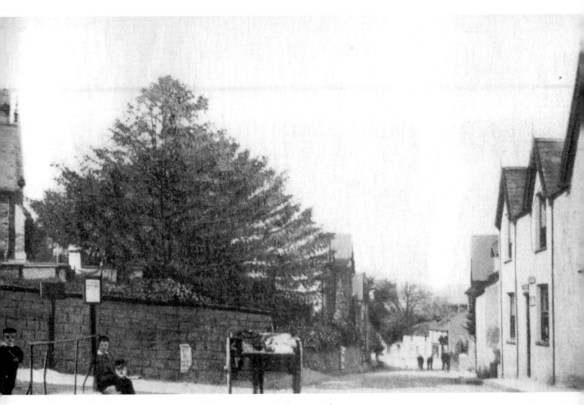

*Pentref Trefriw, yn wynebu ar Gonwy, ar droiad y canrif.*
Trefriw village, at the turn of the century, looking towards Conwy.

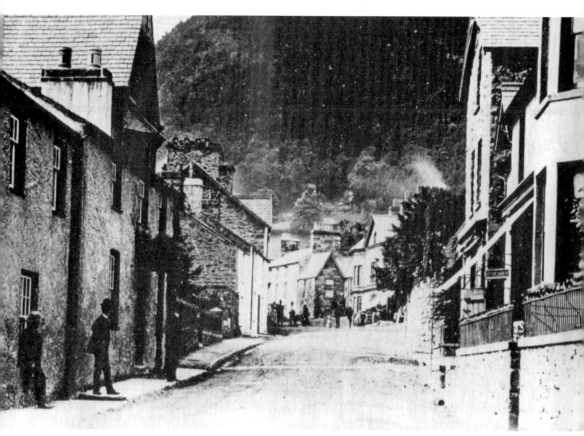

*Pentref Trefriw, yn ddiweddarach yn y 19 canrif yn wynebu at Llanrwst.*
Trefriw village in the latter years of the nineteenth century, looking in the direction of Llanrwst.

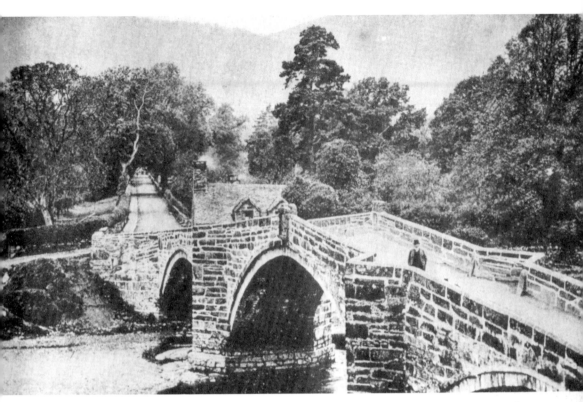

*Pont ddeniadd dros ben yn croesi'r Afon Conwy i Llanrwst. Rhed y ffordd tu hwnt trwy Drefriw i Gonwy.*

The very attractive bridge crossing the River Conwy into Llanrwst. The road beyond runs through Trefriw into Conwy.

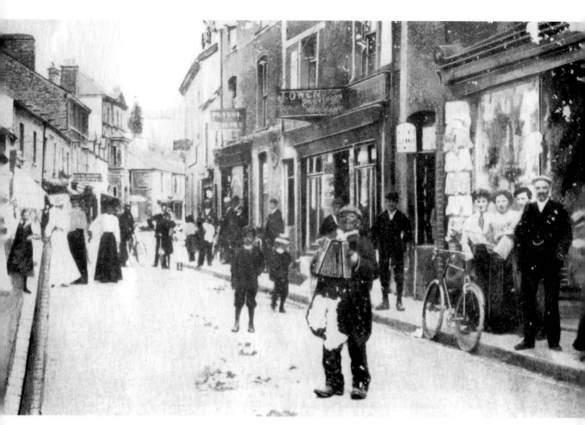

*Heol Ddinbych Llanrwst fel yr edrychai tua 1900.*
Denbigh Street, Llanrwst as it appeared *c.* 1900.

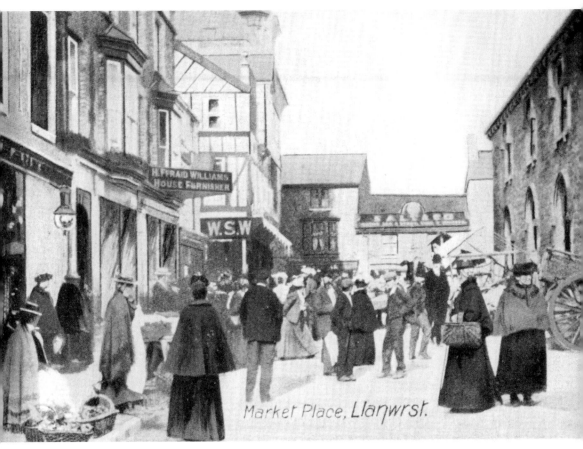

*Tref marchnad yr Llanrwst a ddefnyddir gan amaethwyr dyffryn Conwy. Dyma olygfa yn dangos y farchnadfa ar droiad y canrif.*

Llanrwst is a market town, used by farmers of the Conwy valley. This view shows the market place at the turn of the century.

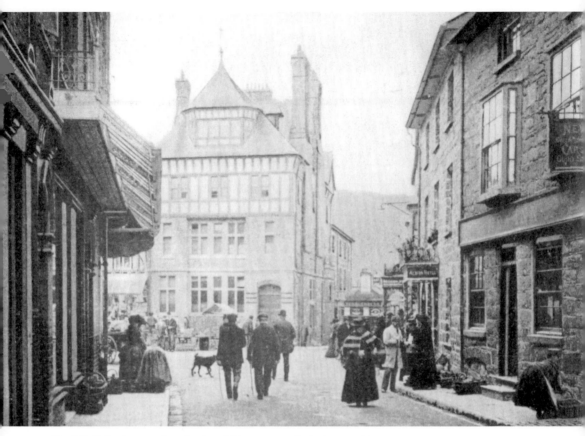

*Heol Ddinbych a sgwâr y farchnad Llanrwst ar droiad y canrif.*
Denbigh Street and Market Square, Llanrwst, at the turn of the century.

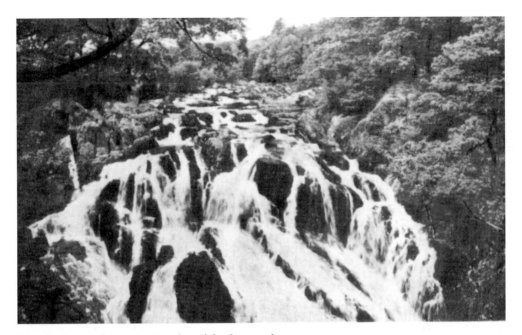

*Rheadr Ewynnol, Betws-y-Coed, prif dynfa ymwelwyr.*
Swallow Falls, Betws-y-Coed, a major tourist attraction.

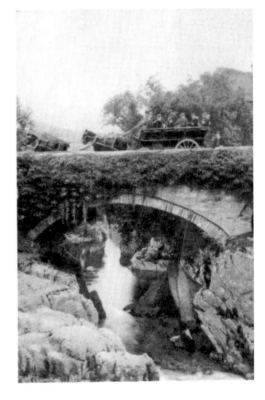

*Pontypair yn croesi'r Afon Gonwy i bentref
Betws-y-Coed. Danghosir yma siarabang a
dynnir gan geffyl gyda ymwelwyr o'i mewn.*
Pontypair Bridge, Betws-y-Coed, crosses the
River Conwy into the village of Betws-y-
Coed itself. This view shows a horse-drawn
charabanc with holidaymakers aboard.

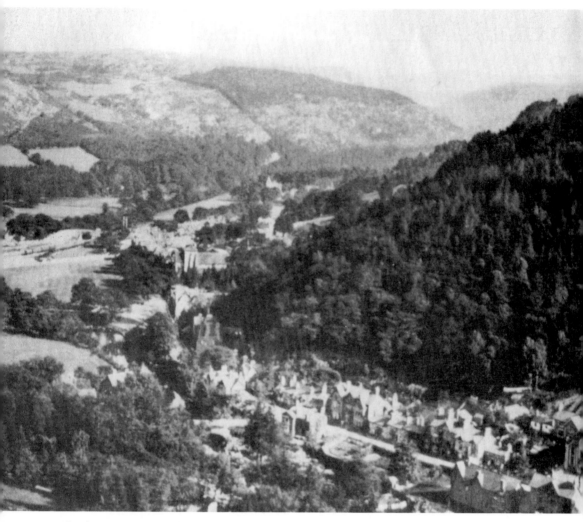

*Edrych ar Betws-y-Coed o'r mynydd-dir uwch ben. Mor atyniadol y fangre lle saif a'r rheswm am ei boblogrwydd gyda thwristiaid.*

Betws-y-Coed as seen from the mountains above, showing its attractive setting and why the village is so popular with tourists.

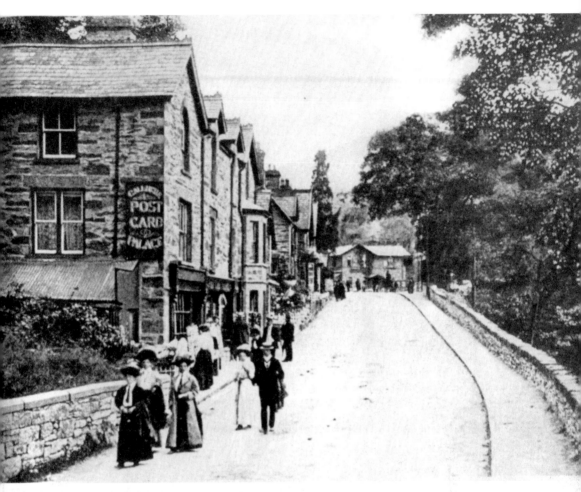

*Pentref Betws-y-Coed ar droiad y canrif.*
Betws-y-Coed village as it appeared at the turn of the century.

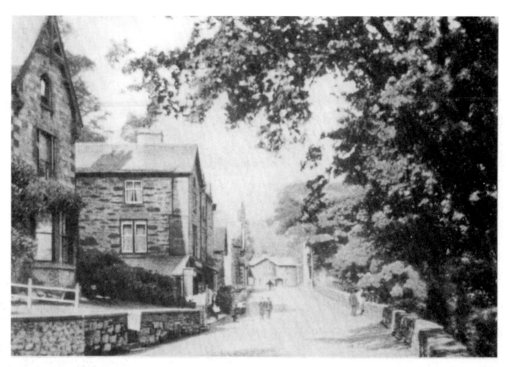

*Golyfga atyniadol o Betws-y-Coed en y 1920au.*
A very attractive view of Betws-y-Coed in the 1920s.

*Nenfwd o goed y gorchuddio'r ffordd ar gyffiniau Betws-y-Coed yn 1920au.*
A canopy of trees covers the road on the outskirts of Betws-y-Coed in the 1920s.

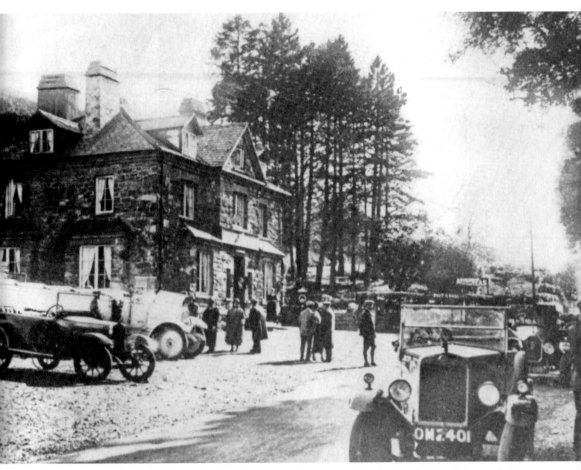

*Gwesty Rheadr y Wennol, Betws-y-Coed. Ymddengys fel pe bai yn diriogaeth y cyfoethogion a barnu oddiwrth nifer y moduron yn yr olygfa yma yn y 1930au.*
Swallow Falls Hotel, Betws-y-Coed. It appears to be the preserve of the wealthy, judging by the number of motor cars in this 1930s view.

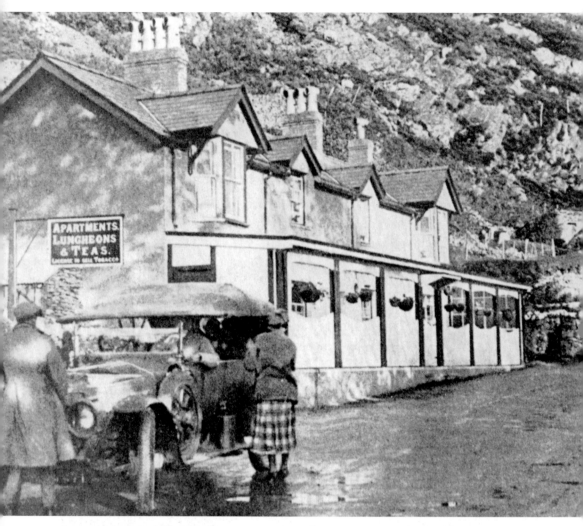

*Gwesty'r Conway Falls ar gyffiniau Betws-y-Coed yn y 1930au, gyda cherddwyr y mynydd-dir yn paratoi i droi allan am y dydd.*

Conway Falls Hotel, on the outskirts of Betws-y-Coed, in the 1930s, with hill walkers preparing for a day out.

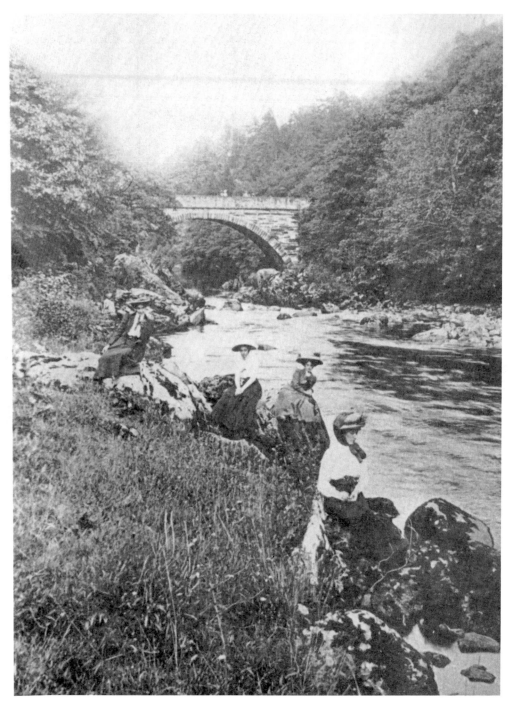

*Pwll yr afanc a'r bont Betws-y-Coed, ar droiad y canrif*
Beaver Pool and Bridge, Betws-y-Coed at the turn of the century,

# Cydnabyddiaethau

*Cyflenwyd y mwyafrif o'r darluniau a ddefnyddir yn y llyfr hwn trwy garedigrwydd Mr Dennis J. Roberts a mawr fy niolch iddo. Hefyd carwn ddiolch i Mrs E.A. Hitches, Jim Roberts, Mrs E. Beardsell a Mrs Wendy Williams am eu caniated i ddefnyddio darluniau o'u casgliadau hwy. Ac yn olaf fy niolch i Griffith John Roberts am gyfeithu fy Saesneg i'r Gymraeg.*

# Acknowledgements

Most of the photographs used in this book have been kindly supplied by Dennis J. Roberts, to whom I offer my grateful thanks. Also, I would like to thank Mrs E.A. Hitches, Jim Roberts, Mrs E. Beardsell and Mrs Wendy Williams who allowed me to use pictures from their collections. Finally, I am grateful to Mr Griffith John Roberts for translating my English into Welsh.

# Author's note

The A55 coast road has been opened since 1992.